商業美術設計

●平面應用篇●

序

在資訊快速交流的今天，經濟的豐裕，無形中提升了心靈及視覺上美的需求，因此美術設計的基礎知識，在實際創作企劃時愈顯出它的重要性。而且紮實的觀念及技巧已經成為從事本行的專業命脈，和通往偉大創意的一座橋。如何在學習過程中獲得比較正確的輔助教材和訓練步驟，似乎是最急切的問題。

不同的人種來自不同的地區，在不同文化背景中、演進影響，以人性在不同生活價值、習慣、意識、交錯中散發出獨特的創造訊息。

在這廣訊的時空裏，如何拮取精確而有助益的演出方式，我想許多人都在關心和探討。很榮幸在偶然的機會中接觸到一羣熱心設計教育的朋友，知道他們不斷的蒐集古今、國內外的資料，並從事分析比較的教學研究工作，在今天，我們期望看到的這本書，即將出版了。其內容所涵蓋的面，由古今的演進過程及中外不同的特質，所發展出的實用加專業性的原則；譬如浮水印在中國的發源及發展和使用狀況，具有東方中國色彩形式的世界觀標誌、思想架構、中西文字符號之特色等等……

可以看得出整個編輯中的精彩一偶，不難看出其細分詳盡的專業知識基礎及以演進內涵及技巧來透視每一時期地區及事務要求下突現的風格表現。

諸如許多專有名詞的使用，如羣化、閉鎖、類似、創意發展原則等………來說明以實用性加上實驗運用的結果，創見了非常重要原理語言的事實。

我認為本書對於基礎再訓練有非常寬潤的啟示效用，對於
發展創作的步驟，是一本非常足夠而具有建設性的資料工
具書。

我相信這本書對於設計人來說是另一個良好的開始，它給
予我無限的希望和信心。

聯廣公司國際處創作總監兼處長

本書的特色

　　本書最大的特點，在文字解說上，文到圖到，章節分明而
有系統，讓讀者一目了然。

● 內容詳盡地說明了傳統設計的形式，如何演變至今日的設
　 計，漸進而具價值的。

● 有關平面設計的實務操作，在方法和圖例上，剖析詳盡，
　 實例甚多，有助學習的效果。

● 以中、西方，名設計家作品做圖例，比較其優點和風格，
　 經由正確的設計理念引導，很容易讓學習者領悟到商業美
　 術設計的本質和商業促銷行為之間的關係，糾正盲目抄襲
　 和追逐西方設計風貌的錯誤導向。

● 本書以探討商業平面廣告設計和視覺傳達意念的表達方式
　 為主，進而研究如何配合整體的商業廣告設計策略和媒體
　 的運作，達到最後真正的廣告目的。

商業美術設計(平面應用篇)
目錄

文字符號的起源：

　　東西方文明，尤在符號和文字結構上，開始時皆是取
於自然的現象和形態，加以摹仿而演變成的。如圖示，中
國最早的象形文和埃及最早的象形文做個比較。文字在原
始社會中，是不存在的，人類的智慧漸漸增長，爲了更能
使彼此間溝通，和感情的交流，象形的符號慢慢就演變成
了類似文字的符號。

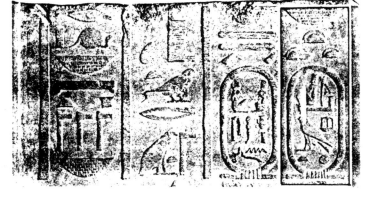

中國象 形文字												
埃及象 形文字												
	人	王	神	牛	羊	空	星	太陽	水	木	家	道

*已趨抽象化中國象形文字

註：埃及象形文字又稱希耶洛谷黑谷，
　　已使用了千年以上其基本構想是物品
　　和生物圖像描寫，如▲表麵包，家
　　，砍木片之手斧。每個符號都有特
　　定音階，尚未見到母音。
　　象形文字本身即是圖象性，在埃及人
　　的意識中，文字和圖像並無太大的差
　　別。

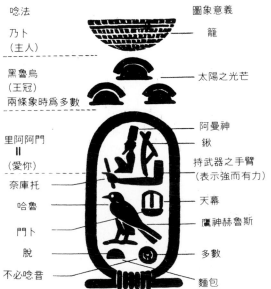

唸法　　　　　　　　　圖象意義

乃卜　　　　　　　　　籠
（主人）

黑魯烏　　　　　　　　太陽之光芒
（王冠）
兩條象時爲多數

里阿阿門　　　　　　　阿曼神
＝　　　　　　　　　　鍬
（愛你）　　　　　　　持武器之手臂
　　　　　　　　　　　（表示強而有力）
奈庫托　　　　　　　　天幕
哈魯　　　　　　　　　鷹神赫魯斯
門卜
脫　　　　　　　　　　多數
不必唸音　　　　　　　麵包

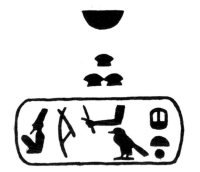

▲主人　王冠的阿孟門　強力的赫魯斯
王冠的主人即奈庫多・赫魯多・卜多
被阿門神所愛者。

13

中國的象形文字：

　　如族徽圖形「衛」字，這個氏族便是商代的衛戌官員
⟨圖⟩→⟨圖⟩→⟨圖⟩→衛。「賓」字，屋內來人會意⟨圖⟩
→⟨圖⟩→⟨圖⟩→⟨圖⟩。「糧」字可以煮飯的器皿，其中「
量」為斗量米之器，撰解為為「糧」字，⟨圖⟩為甲骨文。
「保」字，教養王子的保育官。⟨圖⟩→⟨圖⟩→⟨圖⟩。

　　早期的文字，是如何產生和演變，至今很難考證。以
中國文字的演變，據古書記載，乃上古時期帝王伏羲氏觀
測天地萬物創始八卦，以為通神明，表示世間萬事之變化
，均可測。在此之前先民乃以結繩、打結，以結之大小，
多寡來記錄事情，以幫助記憶。至於真正的文字，乃據考
古學家在獸骨中發現之文字符號，又稱甲骨文。約在殷商
及周宣王之前，西元前1673～1773年間，中國文字大體已
從圖畫象形漸漸成了符號，這是有物為證的中國文字符號
的開始。

▲甲骨文和農業有關的符號

▲甲骨文（河南殷虛出土）

◀（商）甲骨文

甲骨文→金文→小篆→隸書→楷書

▲中國文字的演進

中國字體：

宋體字，明朝隆慶、萬曆年間（公元1567～1619）將顏真卿字變成，其橫筆細瘦，到右側收筆有頓筆，豎筆較寬大，上肥下瘦細為撇。上瘦細、下肥寬為捺 ，字形成方，此為現今流行的鉛字。

西元1879年，日本自中國美華書館輸入宋體雕刻種字，由日本人的文化背景引導，平均每五年改刻一次，並為今日本人所稱之明體。（日本人自始就把明隆慶時，所寫的宋體字稱明朝體）。

宋體字型的特色

橫平豎直、填滿方格。點、撇、捺、勾、趯、皆具變化和構圖韻味。有規則，但不失變化和統一性。

黑體字：

其特徵是垂直線和橫線均同樣粗，甚至點、撇、勾、趯，皆近於同寬，字體感覺很有力量，通常在海報的標題和媒體平面標題運用最多。

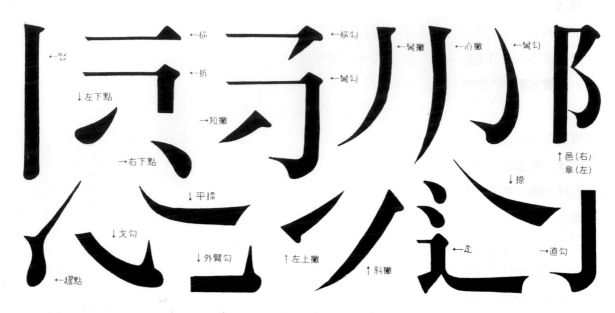

▲仿宋字（明體）基本筆法

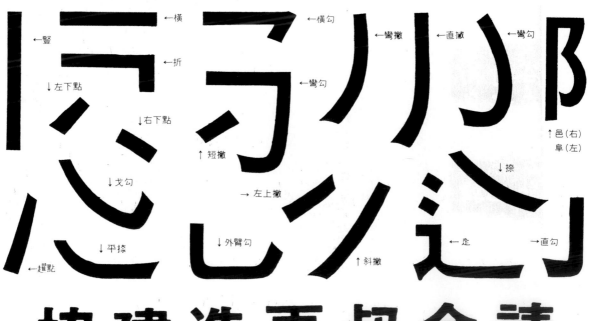

▼黑體字基本筆法

16

書法體：（手寫文字）

中國的文字（書法）由周朝、秋春戰國為史籀創大篆，秦統一天下，李斯創小篆，程邈創隸書，篆書和隸書的區別一篆書多圓筆而字長，隸書方筆而字扁，到了後漢章草流行，乃將整齊隸書，急就方便、寫的潦草，到了魏晉南北朝傳魏鍾繇在賀捷表中書楷書，楷書又正書或稱真書，源出古隸。楷書之外為今草，傳後漢張芝所創，字研其體勢，去其波磔，每字一筆而成，偶有不連，形斷神接。晉代的書法家王羲之稱：「一形衆象，萬字皆別」，指的是章草一引用符號來代表，以自己的意念來發揮即是。中國人善用毛筆具彈性，線條有賴粗細富變化，中鋒、側鋒、乾筆（破筆）染灑的運用，使得文字變化多而具感情，書法為我中華文化的菁華，日本人稱為書道，於今書法運用在平面媒體、包裝設計甚多，此為西方人在設計表現的形式上最為缺乏的。

▲秦　丞相李斯書

▲曹全碑隸書局部

▲爨寶子碑列入楷書，其實還是隸書

17

▲宋　蘇軾〈黄州寒食詩卷〉蘇軾云：「執筆無定法，要以指實掌虚爲主旨」。行草體。

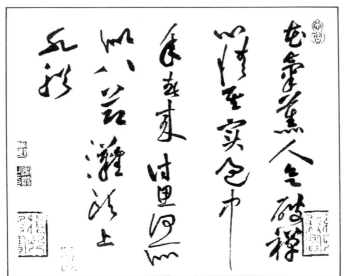

▲宋　黄庭堅的草書〈花氣薰人帖〉

矯矯先生
肥遁居貞
退不終否

▲顏眞卿楷書〈東方畫質並記〉局部

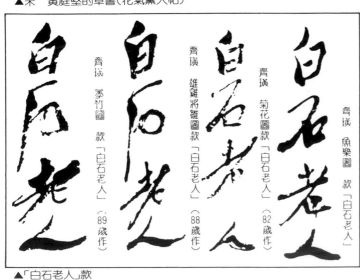

▲「白石老人」款

齊璜　魚樂圖　款「白石老人」

齊璜　菊花圖款「白石老人」（82歲作）

齊璜　雄雞將雛圖款「白石老人」（88歲作）

齊璜　墨竹圖款「白石老人」（89歲作）

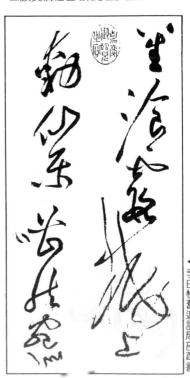

▲李白憶舊遊詩局部草書

Ａ字體設計：

　　字體運用範圍很廣，如廣告裝飾字體，企業標準字，海報、舞台、看板、POP文字等。

　　企業標準字，其與企業的形象定位和企業經營有其密不可分的關係。通常企業標準字分為剛性字、中性字和柔性字。譬如：鋼鐵、五金業、電器業、工程建設公司等，均採剛性字為多，至於食品、化粧品、服飾業等以柔性字為主，中性字體運用範圍較廣，也較具有彈性。某些企業公司名也採用書法中之隸書、篆字、行書、楷書等。除了書法體必須熟練書法之筆法和勁道，其書寫還須經過一番佈局和設計。再則企業標準字（合成文字）的設計是運用仿宋字體，黑體字的穩定架構基礎，再依字體運用功能，經過設計家不斷的修整，達到最完美的境界。

▲篆書

▲新聞局委託國華廣告
一台灣形象廣告字體

▲行書

東元電機
西日本金属工
青木建設

▲剛性字體

花王潤髮乳
香冰香
巴黎之窓

▲柔性字體

B標準字體設計的方法：

1. 定出字格—（橫寫較易，字稍扁平，長、寬以5×5cm
 較好運用）字間可先預留字寬的七分之一，若是斜體，
 可將邊框線打斜。

2. 繪出字架—注意字架筆劃的均衡，中國文字造形如□△
 △ ▽ ▽—，將 △ ▽ □ ▽ 造形盡力寫成方形字
 的架構，如此字體設計的過程輕為便捷。

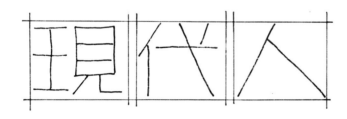

3. 由骨生肉—（橫寫筆劃細些，豎寫筆劃粗些），字形較為
 穩重。

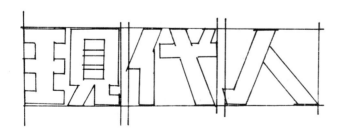

▲字的形未經視覺修整前

4. 調整字架筆劃間－（上下左右移動筆劃，字體大小調整），有些字必須做有效之結構平衡。如平面將平↓拉下接近面字方形字體，如設字中的→又←左右皆是空隙，調整時可採 又，又，又，又，適度的調整使文字在視覺上更調和。如糸字旁→○糸○造形空間零散，不易均衡，可將糸→改為 糸，糸，糸。如公司二字，公字為△，漸趨 公，公，司字改為司，司，如此二字併列，較易統一。

筆劃太多的字，為了設計，可做有限度的整理，如藝改為藝，可能較好的設計，但盡量不要寫簡體字，如 ㄥ芸 ㄱ 字。女→女均衡視覺較佳，之→之較簡潔，氵 →氵 或氵 等，不勝枚舉。

5. 調整字的間隔和字的大小－如現代人三個字排例，代和人的字間顯然較鬆，必要將代和人拉近些，代和人筆劃較少，結構較鬆，也須要適量將代和人筆劃加寬些，字體放大些，使得視覺上達到「現」，「代」，「人」三字一樣大，空間一樣均衡。

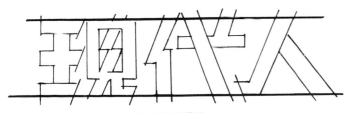

▲筆劃方向性統一，使字體更易統一

現代人

▲經過視覺修整的字體，字較有統一感、大小漸趨相同

6. **轉寫和上墨**—定案後的字可轉寫在卡紙上或完稿紙上，
將描圖紙塗HB鉛筆墨，貼附卡紙或完稿紙上。
定稿的設計圖壓在描圖紙卡上，複寫已定稿字的筆劃，
轉印在卡紙上或完稿紙上，再以製圖規尺，針筆描寫上
墨即成，將殘留畫面的墨痕擦拭，再以白色廣告顏料修
飾即成。

▼ 轉寫後以針筆描線，再將其他墨粉擦拭，
　然後上黑色廣告顏料。

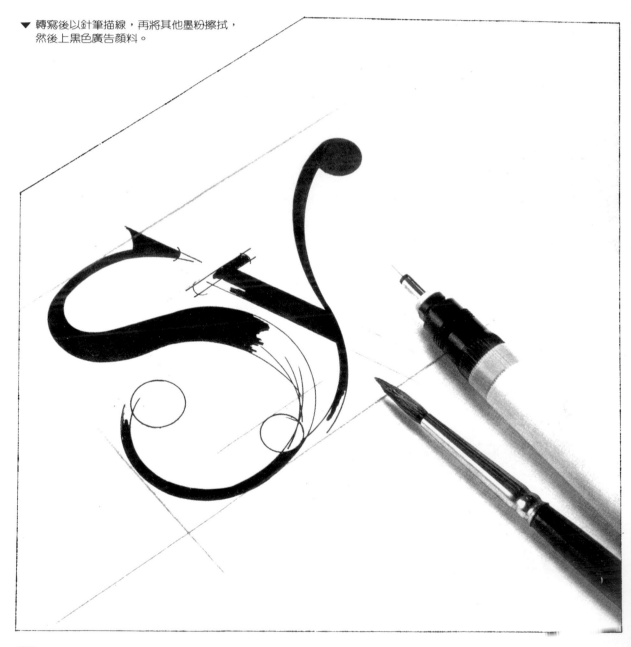

C 標準字體設計的要領：

　　除了企業名或商品名的取名字音及字意重要外，更重要的是考慮該組字體的筆劃是否容易調適和統一，往往祇注意取名而遭遇設計和書寫上的困難，因而在定名或決定名字前也要考慮字的結構，以免在設計過程中又要修正，甚至改寫企業名，則會枉費很多時間。

製作要領：

1. 在視覺上，將整組字當一個字的設計要領來做。甚多初學者很容易陷於一筆一劃，一個字來設計，等整組字完成後，才發覺一個字一個樣，大大小小，造形得不到視覺的統一性。

2. 力求明識度高。為了設計一組具有變化的字體，而改變了結構，往往造成文字的可識性降低。因而字體的明識度例為第一優先，否則文字造形變化甚巧，但落得無法閱讀，即失去設計的意義。

3. 字體配合企業象徵，具有正確性。標準字為企業印象的第一表徵，因而在設計時，必須對企業經營的特質做全盤的了解，更要留意文字的造形及文字字意的配合，以達標準字的特殊性，避免和其他企業標準字相同或近似的現象。

4. 具有現代感的標準字。現代企業，尤重消費者對他的第一印象的認知和定位，因而現代字體的設定，必須在文字結構上，力求美感和簡潔性，令人有煥然一新的感覺，如此在經營的策畧上才會有事半功倍的效果。

▲文字造形簡潔而具美感

23

5. 具有感情的字體。字體本是繪畫符號的衍伸，因而在設計上多留意筆劃的美感，如曲線、直線、豎、扁、斜線及點的結構上做適度的調整，配合企業經營的特色，這是很重要的。因爲初見企業標準字的字形和企業名，在形象上，幾乎已告知了一切。

文字的情感有古典型，立體感、厚實感、優雅感、速度感、欣愉性、柔軟感、更具有裝飾性。

6. 字體的統一性。這是文字結構上，最重要的一環，因標準字是看的功能，因而從字的結構筆劃，文字的大小，空間的均衡感及造形的美感，必須確立在視覺上得到好感。

雅典浮雕　◀古典型

伯布森　◀立體感

亞米茄表　◀厚實感

翡冷翠　◀優雅感

飛雅特　◀速度感

美日盼兮　◀欣愉感

嬌梯　◀柔軟感

文字的造形變化，通常是文字結構穩定均衡後，再變化和裝飾筆劃，如圖示：如何將文字「讀的符號」改爲「看的造形」是重要的。

企業標準字爲企業形象視覺定位的文字，造形要求嚴格，字體結構，比例，坐標定位，強調標準字的製作圖法，因而標準字，可依字體坐標製圖比例方大或縮小，才不致有誤。

另屬書法體的企業標準字，則有意將文字造形改由毛筆之筆觸，書法的字體描寫，設計者必須有書法書寫之深厚基礎，經常練習，寫出的文字形式自然會達到字體的趣味性和企業性。

▲以上爲中國文字設計的海報和封面，其有中國文字的獨特性。

產業機械

農業富民

飲食店経営

柳橙蜜

政経往来

手形研究

来夢来人

劇画麻雀王

香港

動腦

園芸

銀箭

将棋

捲捲

▲以上為中文字體的不同設計形式

26

墨蹄
朝月
海燕
中國之怒吼
花束
奧妙
淡交
拿破崙
金融法務
賃金実務
皮爾卡登

▲以上為書法體創造出不同形式的字形

27

中國文字在設計上的變化

▲中國文字造形配合字意插畫表現更生動而有創意。

28

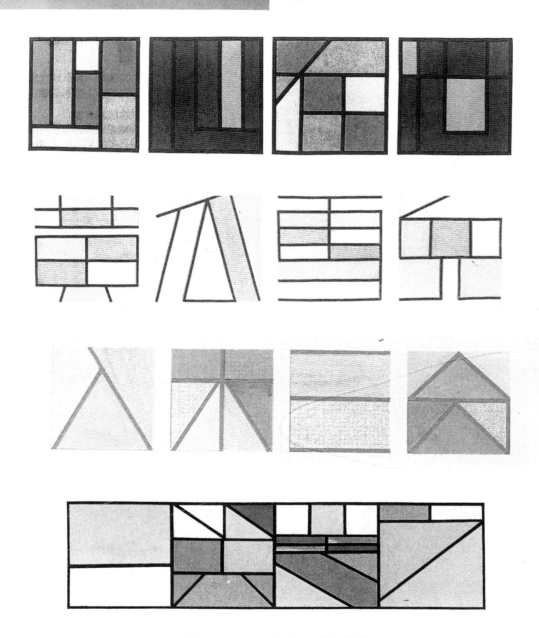

▲本頁以下四組字乃將中文字予以理性的幾何分割，再著色，具裝飾效果。

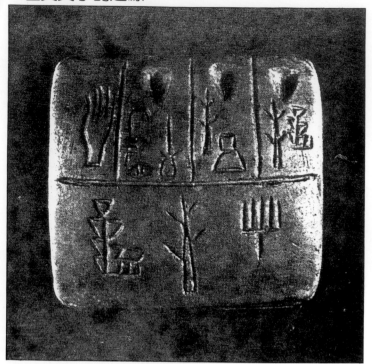

▲象形文字是一個符號代表一個人動物、植物或無生命的主體

◀刻有繪畫文字的寫字板
蘇美人發明繪畫文字時所使用的寫字板。楔形文字最古老形態由此可見一般。年代大約在紀元前４千年末。石灰岩製。

▲象形文字的表意文字

◀楔形文字的演進（表面）
東京大學・東洋文化研究所藏。

▼楔形文字和粘土板文字

美索布達米亞南方的蘇美人是最早使用文字的民族，約西元前3000年左右，當時各地城邦皆以神殿為中心，聚取各地貨品，以便貯藏，分配與交換。於是，經濟活動開始，為了記載物品數字與種類，文字終於誕生。

初期的蘇美文字，是以具體的物品形態來表示圖畫文字。先以粘土製成版形再以線刻完成。此為圖畫文字單純化，將字體變成了抽象性。

I	II	III	IV	V	讀音	意義
					DINGIR / AN / *il*	神 / 天
					LU	男
					MUNUS / MI / *sal*	女
					SAG / *riš*	頭
					KA / INIM / DU	口 / 語言 / 說語
					A	水
					NAK	喝
					MUŠEN / *ḫu* / *pag, pak*	鳥
					ŠE	穀物·麥

西方的英文字母的起源：先是埃及文明古國起用圖畫來表示物象、天地自然的意義，再漸漸由圖畫演變成表音文字（Phonetic Writing），到了埃及古王朝（3200～2780BC），發展了一套文字系統。由表音文字演變成象形文字（Hieroglphy），並發展成了24個字母。另一種楔形文字（Cuneiform），為美索不達米亞的蘇美人（Sumerians），所定出的圖畫文字（Pictography），作為貿易和政府的記載用的文字。楔形文字傳到希伯萊，希伯萊人採埃及人的筆和墨，參酌腓尼基人的字母，後為希臘人採用，便成了今天的英文字母（Alphabet）。

古羅馬體（Old Roman）一歐洲字母的基礎。西元114年，古羅馬皇帝特拉將諾士（Trajanus）建立戰勝記念塔，圓形石柱碑，雕有羅馬大寫字。其字體特色一橫線、豎線的粗細相近，間架高雅清爽，字體秀麗。法人簡森（N.Colas Jenson 1420～1481），他以特拉將諾士圓柱的字體作樣本，以明晰線條，刻成母型，此字體被稱為古羅馬體（Old Roman）。

▲古羅馬體運用包裝上字體亦高雅清爽

OCGDQEF
AVWMKXY
NZ HIJTUL

現代羅馬體（Modern Roman）一根據義大利人玻多尼（Giambattista Bodoni 1740～1813）他於1788年設計了該型字體造形。其字體特色一粗、細線對比強烈，字幅狹窄，筆劃較具理智，裝飾性的波形和山線形弧線，均改爲直線。

FRÉDÉRIC LE D'ARGENS MARQUI AU GRAND

▲
▼ 現代羅馬體運用於包裝和海報

哥德體（Gothic Letter）—其名始於義大利文藝復興時期，其意同野蠻的意思。哥德式的字型的特色—所有圓形和垂直的頂端和末端，均為破碎，橫線漸成附屬，垂直線間的距離縮近。上緣和下緣被減少至最低限度，垂直線的重量是字幅的 ¼～⅕，字田大致狹窄些，加重垂直的視覺。垂直線的視覺是其主要特色。

▲ 十四世紀典型哥德大寫字田

◀ 1890～1925年新藝術運動，圖飾、插畫常用「哥德」體字，以配合ART NOUVEAU之自然曲線造形。

斜字體（Italic Letter）一西元1501年美大利人馬奴修士（Aldus Manutius）所設計，其名又稱阿爾迪諾（Aldino），其字型的特色一傾斜的筆記體，水平線和哥德式的垂直相對立，產生柔和和近似橢圓的曲線，即為優美的斜體字。

S tagna sonat, similis medios
F ertur equis, rapidóq;
I amq; hic germanum, iamq;
N ec conferre manum patitur,
I uturna per hostes uolat auia
uolans óbit omnia curru.
hic ostendit ouantem

▲Johann Heinrigs所用的大拉丁斜體　1834

草書體（Script）一淵源於十五世紀，富優美曲線的斜字體，因鐵筆的發明，在義大利和法國頗為盛行，其字型的特色一第一個字的筆末連續在第二個字走頭處。到了十七世紀，威嚴華麗的巴洛可藝術風格和十八世紀華侈纖細的洛可可之風，締造了草書體的黃金時代一文字周圍畫滿了裝飾的細線，裝飾味極為濃厚，在今日化粧品名的字體，請帖和包裝和簽名均為常見。

Honduras

Colombia

Season's

埃及字體（Egyptian）一西元1815年英國活字鑄造家費金（Vincent Figgins）所創造的字形。其字型的特色一為古羅馬字體改成，裝飾襯線和豎線，約同大小，在視覺上濃黑一團。

MEMP HIS

　　方體字（Sans Serif）一二十世紀初，德國包浩斯（Bauhaus）運動，倫內（Paul Renner）設計的夫依特拉體，為具設計思想和技術性的方字體，其字型的特色一字劃寬度無粗細之分，視覺上其字體的重量均勻美妙，在整體上，簡單而明快，易讀易寫。在今日廣告媒體上，交通標誌上常用的字體。在日本稱為ゴシック（Gothic）之音譯，我們稱為黑體或方體。

A B C D E F G
H I J K L N W
O P Q R S T U
V W X Y Z

裝飾體（Ornament or Fancy Style）。裝飾字體在
人類文字運用甚早，尤其巴洛克、洛可可的裝飾藝術時期
，即產生了許多裝飾字體。法國巴黎活字作字夫尼涅（P.
S.Fournier）在1749年左右，即爲裝飾體活字普及的第一
人。在十九世紀，英國維多利亞時代，物質文明發達，爲
創更輝煌的文化，乃模仿巴洛可和洛可可樣式的文字，逐
產生極具裝飾變化的字體，但識讀辨別的效果不良的字形
，後稱這類裝飾體爲維多利亞的幻想式（Fancy Style）。
該裝飾體在廣告運用上甚爲廣泛，如標題頁（Title Page
），商品名、看板字、文字商標等及其他具有裝飾體運用
的贈品類和工藝品上。

　　綜上西方字體，羅馬體（Roman）是楷書，斜字體（
Italic）是行書，歌德體（Gothic）是小篆，草書體(Script
是草書，方體字（Sans Serif）和裝飾體（Ornament
Style）是運用字體。

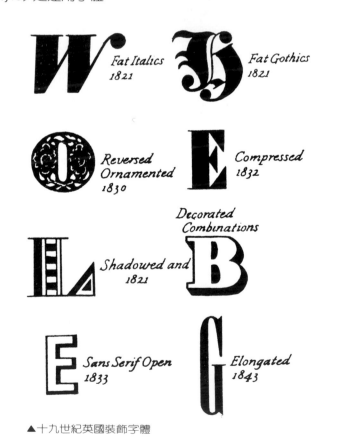

▲十九世紀英國裝飾字體

▲經過裝飾過的字體

英文字體運用和符號、手示的表達

1151

1152

KEY FOR GROWTH

　　英文字母除有即有的符號傳達之外，也可透過人們共
識的肢體傳達如聾啞人士共同的手勢，尚有以音覺傳達，
以長、短音來表示英文符號如摩爾電訊符號。

Morse code

▬ ▪ ▬ ▪ 　 ▬ ▬ ▬ 　 ▬ ▬ 　 ▬ ▬ 　 ▪ ▪ ▬ 　 ▬ ▪ 　 ▪ ▪ 　 ▬ ▪ ▪ ▪ ▪
　C　　　O　　　M　　M　　　U　　　N　　I　　　　C

▬ ▪ ▬ ▪ 　 ▪ ▬ 　 ▬ 　 ▪ ▪ 　 ▬ ▬ ▬ 　 ▬ ▪
　C　　　A　　T　　I　　　O　　　N

▲摩爾電碼符號，已成電訊共通語言。

39

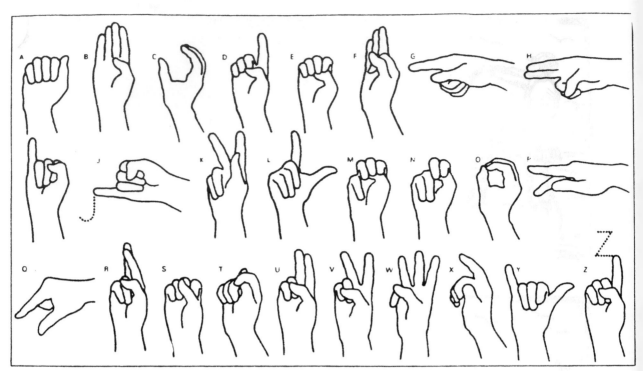

▲聾啞人士彼此傳達英文字母的手示

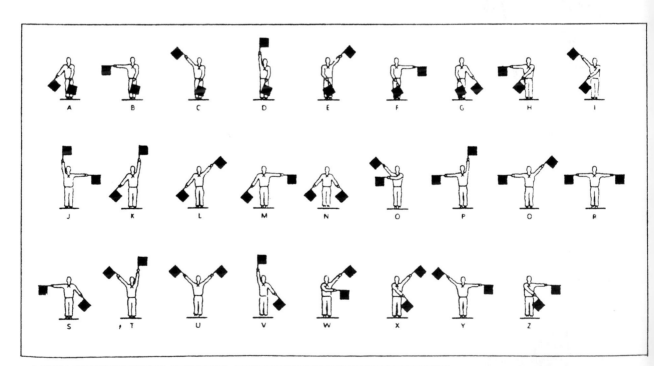

▲船艦上打旗英文字母式樣（視覺傳達）透過共同認識的手示旗號彼此亦可互通消息

40

◀英文字母由插畫構成，甚爲有趣。

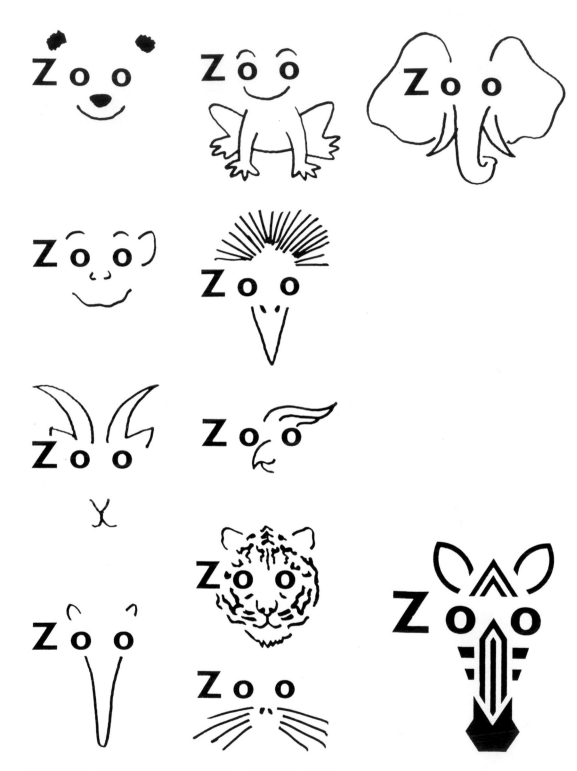

▲英文字ZOO，亦可依各類動物的特徵導入，是創造的一種類型
（加法原理，依形附形）。

阿拉伯數字（Arabic Numerals）

　　阿拉伯數字1、2、3、4、5、6、7、8、9、0為今日世界共通性的符號，阿拉伯數字並非阿拉伯人創造的，而是印度人創造的。約在一千五百年前印度人就已採用以下的符號代表了數字的符號。如圖示後來印度和西方因商業的往來，才將印度的數字符號傳入西班牙，公元八世紀時，阿拉伯人和西班牙人戰爭，阿拉伯人發覺這些數字符號非常簡單，而將其吸收，後來傳到歐洲其他的國家，在十世紀時的阿拉伯數字符號如圖。（此時已有0的符號了）。

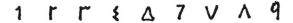

▲1500年前，印度人採用的數字符號

▲十世紀，歐洲出現的阿拉伯數（已有0符號）

▲十四世紀，歐洲通用的數字

1 2 3 4 5 6 7 8 9 0

▲現在的阿拉伯數字

▲阿拉伯數字配合動物造形以為識別區（動物　使用）

　　到了十四世紀，經過人們的不斷改良，才變為以下的符號形式。

　　現在所通用的數字符號為1 2 3 4 5 6 7 8 9 10，因比起中國數字、羅馬數字簡單的多，而且好學，以致通行世界。

▲阿拉伯數字做適當的變化，即可達到說明意義

　　在十三世紀前歐洲人還盛行羅馬數字，至今在鐘錶上的數字，還有一些書籍上記載，還常見到羅馬數字：Ⅰ、Ⅱ、Ⅲ、Ⅳ、Ⅴ、Ⅵ、Ⅶ、Ⅷ、Ⅸ、Ⅹ、Ⅺ、Ⅻ、………等，　此數字符號為古羅馬人所創，數字的Ⅰ（代表1）、Ⅴ（代表5）、Ⅹ（代表10）、Ｌ（代表50）、Ｃ（代表100）、Ｄ（代表500）、Ｍ（代表1000），若在數字上加一橫線如\overline{XV}表示15×1000，（即一千倍的意思）。

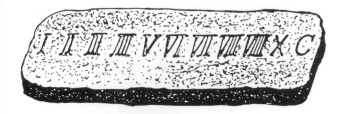

◀羅馬數字

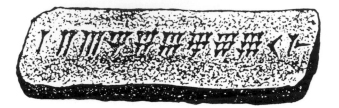

◀巴比倫數字

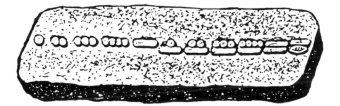

◀馬雅數字

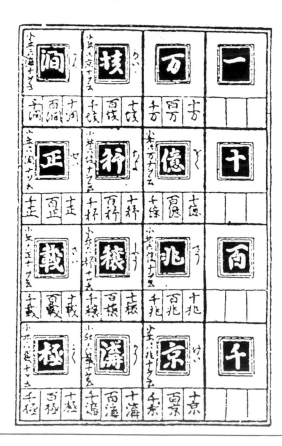

◀日本的數字

數字在設計運用的角色非常重要，如數字的標示、鈔票、錢幣、車牌、時間、計算、地址門牌號碼、年代、月份等，如月曆、日曆的設計，數字符號不僅代表了數字的多寡說明，而更具有裝飾的功能。在其他的設計如海報、賀卡、電腦數字、櫥窗、手寫Ｐ、Ｏ、Ｐ、數字符號已成了設計中重要的元素。

▲POP字體

▲以阿拉伯數字製作海報

▲以阿拉伯數字做門牌

▲電腦阿拉伯數字符號

◀台北濱江街林安泰古厝

45

▲以阿拉伯數字斜線構成

▲以７爲符號標誌

VO5

▲美吾髮以英文字母和數字連結的標誌

12345
67890

▲電腦阿拉伯數字

LA★
84

▲洛杉磯′84年奧林匹克運動會

◀汎美航空50週年

▼月曆、卡片、西曆年。

商標的設計：

商標（ＭＡＲＫ）乃企業的標誌或品牌的符號，經由法律保障，登記註册者。在工商企業界，為防範自己企業產品和其他企業產品在市場上混淆，無法得到該有的權益保障或企業經營的特質，讓消費者有所區別者，因而設定了商標和商標法，為的是保障企業和消費者彼此間的權益。

商標設計要先於企業的成立及產品的生產，經由媒體傳播，建立消費者和企業間的認識。因此在新公司企業成立，新商品出售前，必先慎重設計商標符號。雖然祇是一個符號，但也影響着消費者和企業本身的關係。如聲寶電器企業經營的精神，更重視商標的地位。因而〝商標即是信譽〞，即是企業對消費者負責的保證，所以有人常說：選擇產品，即是選擇商標，一點也不錯。它即是信譽的保證，也是商品品質的保證。商標信譽的建立不易，因而企業界對其形像的維護和品管的嚴格要求不遺餘力。

商標形像即是企業的命脈，在設計上謹慎而嚴格，即使傳統性的企業，如西屋電器、美國電報電話公司，為應應現代企業的形象要求，修訂改變企業符號，也是嚴格和漸進的，不失現代感，也不失該企業往昔的品味。但也有因公司改組或改變經營策略，因而商標設計，也就改頭換面了。如義大利航空公司、新加坡航空公司、泰國航空公司、味全食品公司、宏碁電腦資訊公司、永豐餘紙業公司等。

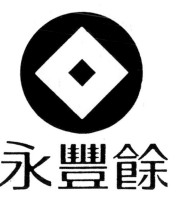

▲永豐餘新的企業符號是由古銅錢標誌的延伸，象徵由三兄弟結合、共創事業的家族經營型態，演化成「天地圓融，放眼世界的國際化經營型態」。

〈舊標誌〉

ALITALIA ◇

〈新標誌〉

Alitalia

Italy's World Airline

47

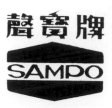

◀ 聲寶牌新標誌：採SAMPO第一字母S所設計
　而成

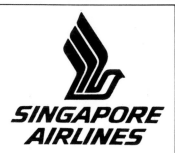

◀ 新加坡航空公司其前身為馬星航空公司，分家
　後重新設計，Water Landor設計事務所代表
　作品。

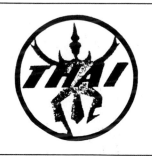
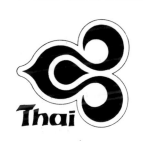

◀ 泰國航空公司的新標誌←極具東方色彩和造形
　的符號，Water Landor設計事務所代表作品。

◀ 味全食品公司改由幾何造形，五個圓組合成W
　的造形，代表五色香味俱全，圓點代表圓潤可
　口。日本大智活先生設計。

ACER　◆

◀ 1987年9月宏碁放棄原有直角山品牌標誌，改為Acer

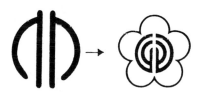

◀ 取自古希臘格言「健全的精神，寓於健康的身體」，取拉丁語Anima Sana In Corpore Sano的第一個大寫字母命名ASICS， 左為其推廣符號。

B商標造形的表達：

商標擔負企業形象及企業商品的辨識功能，同時兼具企業本身的內容和涵意。標誌中央的Ｖ字形，象徵宏碁公司全體同仁為國家之工業昇級和科技紮根的勝利與榮譽，而全心全力的貢獻智慧。Ｍ的字形隱含兩股往上的衝力，代表公司全體員工具有迎向未來及創造未來的大氣魄。

可口可樂， 的來源，Coca 是南美州一種灌木的乾葉子，而「可樂」，Cola，就是指可樂菓（Kola nut）。發明人曾將這種連字符號，把兩種東西合在一起的產品稱Coca～Cola，至於喜歡飲用這種飲料的消費者，另取一種渾合名稱「可克」，（Coke），這可口可樂和可克（Cock），為世界模仿最多的商標。甚至可口可樂專屬的瓶子也是公司的商標，創始於五十年以前。由於該飲料受到世界各個國家消費者的喜歡，可口可樂的商標到處可見，對整個地球各地人而言，它幾乎象徵着美國。

▲中間為早期宏碁商標

▲可口可樂的註冊商標

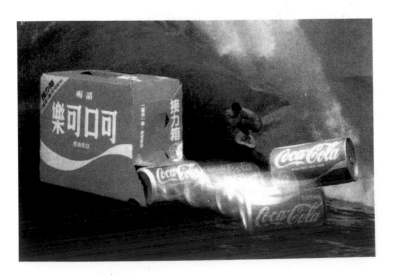

西屋電器公司的商標 ，爲傑出設計家阮德（Paul Rand）所設計，這個商標要比以往所使用過的五種商標更爲簡潔。1900年初，使用的商標 是圈內加一句「西屋就是保證」，再過了十年，這個商標中心就改爲W，在W下有一個長方形框，內有「西屋電器」，到了1940年又寫出「西屋電器」字樣，W字以下變爲一條橫線。1953年，「西屋」字樣被除去。到了1960年才採用這個商標 ，現在又改爲 ，更具現代感的商標造形，W取爲英文（WESTINGHOUSE）的英文字首字，代表了西屋電器公司經營事業的性質。

味全食品公司的商標 ，五個圓組合而成，爲味全食品公司在1967年新商標的面貌。日本設計師—大智浩先生設計時，取五個圓，乃代表味覺中的辛辣、酸、甜、苦、澀，五色香味俱全之意。W代表味全英文（Wel-Chuan），第一個英文字的字首。造形配合了企業的字意識別和內容識別，造形簡潔易讀性高，雖歷久而彌新。尚有甚多例子，上例供爲學習者的了解。

wei·chuan

wei·chuan

●英文標準字。

▲味全標準色紅色爲分色印刷的M100％＋Y100％。
　另有輔助黃色Y100％，可適需要而增加爲黃底紅標誌。

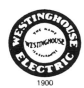
1900

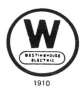
1910

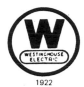
1922

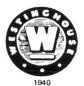
1940

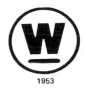
1953

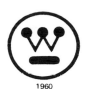
1960

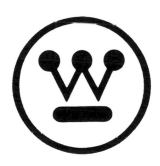

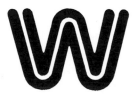

▲西屋電器其商標演進過程，
　圖爲目前所使用的符號。

● 著名商標造形的演進和表達例子

▲左為宏碁關係企業原有的商標
　右為民國七十二年建立的CIS之企業品牌

▲宏碁電腦之ACER的新品牌

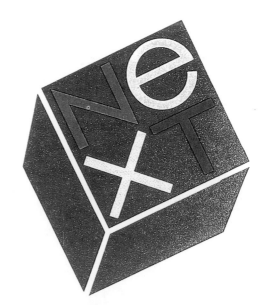

▲APPLE電腦最早的MARK　　　▲APPLE電腦的新MARK　　　▲APPLE電腦公司前董事長所設計的 NEXT
　　　　　　　　　　　　　　　　　　　　　　　　　　　　　電腦公司商標

1954　　　1963　　　1963　　　1965

▲中國化學製藥商標的演進

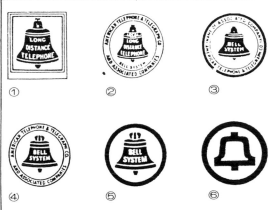

▲美國AT ＆ T公司商標演進過程

▲日本「SONY」公司CI委員會製定之新
　商標於35週年後開始使用。以點狀「
　S」標誌爲主。

1931-1939

1940-1946

1947-1960

1961-1967

1967-1981

1967-1981

1982-……

▲和成企業55年歷史沿革，從民國20年、登記資本五佰元產銷花盆和水罐到現在邁向高科技精密陶瓷。

C.商標和標誌的功能：

1. 具有象徵性—商標好似官印、印璽，具有權威性和信賴
 感，甚至商標也是消費者給予產品價位及品級的評估，
 但廠商也為了顧及市場的經濟層次須求，而帶導某些消
 費者採購其商品，並逐步提昇至高層次的購買力，更有
 為了信念而開發企業產品，如 ，這個標誌在中國人
 而言並不陌生，這是民族工業的榜樣。民國七年十一月
 ，工業界前輩林煜灶先生創立協志商號，一切簡實樸素
 、正誠勤儉，以工作成績建立社會信用。民國二十八年
 成立大同公司。民國三十八年首創國貨大同電扇，為家
 庭電化奠立大量生產製造工業。更值一提的是大同公司
 的信念：「大同同仁深信克服貧窮、造福社會為我們產業
 人的使命，能給利益與國家、社會、顧客、股東時、大
 同同仁亦將由此自己獲益」。因此國貨品質不斷提昇，改
 型創新，繼續在市場上佔有極大的銷售率。

2. 具有權威性—如外銷產品和包裝優良產品設計標誌、中
 央標準局㊣字標誌，國際羊毛的標誌及優良產品的標誌
 「G標誌」等皆是。尚有電影奧斯卡金像獎標誌，以上
 的標誌符號皆具有權威性和獨特性。

3. 商標造形具條件性—商標之造形不僅是企業的象徵，也
 是商品的語言和第一印象，在設計上造形美必是不容置
 疑，好的商標造形無形中已在市場上立下好形象。在造
 形設計過程中除了造形意義外，根據「美國商標協會」
 研究的結果，一個好商標須具備四個條件：第一是簡短
 ，卽是簡潔，造形要以點的視覺為佳，有些文字商標力
 求腔調發音適宜，如Coca-Cola簡化為Coke，又如國際
 獅子會的標誌LIONS，乃將L代表（LIberty）自由；I
 代表（Intelligence）智慧；O代表（ Our ）我們的；
 N代表（Nations）國家；S代表（Safety）安全；其五
 個字的字意：「運用智慧，尊重自由，增進我們國家的安
 全」。以對稱面朝雙邊的獅子臉側影為標誌的造形，頗具
 特色和造形的穩定感。

▲協志商號乃由工業前輩林煜灶先生創立
，民國二十八年成立了大同公司。

▲正字標記是一種品質保證的標誌
；為中華民國國家標準。

▲國際純羊毛標準符號

▲美國影藝學院定優異電影創作之奧斯卡金像獎

▲日本優良產品的標準符號，爲日本通商產業省(MITI)所選定。

▲國際獅子會標誌

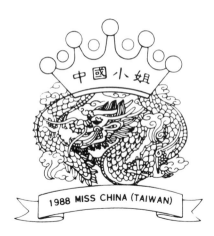

▲1988年中國小姐選拔之標誌

▲1988年中華民國台灣舉辦環球小姐之標誌符號

商標造形中，以對稱形式設計的商標最多。至於美
的形式原理，更可直接發揮在造形設計的運用技巧上。
第二是容易記憶，如統一食品企業的商標，東帝士（東
漢實業公司），太平洋百貨（SOGO）的商標，富士彩色
軟片之商標等在造形上，均非常容易記憶，第三是好唸
好說，如Sunkist橘子水飲料、香吉士、味全食品企業、
黑松汽水飲料、田邊製藥一五個燈、福特汽車、惠而浦
家電、希爾頓飯店等，均屬好唸好說之商標造形設計。
第四是容易圖示，企業成立，企業名稱的定立，在商標
的造形設計上力求造形圖示，簡潔大方，配合企業名或
商品名，使之造形由繁入簡，即是多一點，多一筆多嫌
複雜，少一點，少一筆，均嫌不足，完美的商標造形，
可說是另一種藝術創作的詮釋，設計者本身的美學涵養
，和造形的訓練紮實與否，具有決定性。

註：例中某些產品是品牌形像優於公司形像，因而將品牌昇格為企
　　業商標。如黑松汽水，原有「進馨飲料股份有限公司」更改為「
　　黑松股份有限公司」。

4. 適應力強一好的商標，在不同種類的視覺媒體傳達中，
　　依然保有最佳的明識度，更有些企業為多角化經營，分
　　出甚多子公司，亦能包容在同一企業旗幟下。如台塑企
　　業商標，極具適應力和特色。甚至單一商標符號的連續
　　組合，皆可在視覺上達到最佳的明識效果。

5. 具有坐標之定位比例一任何註冊商標，必須在商標造形
　　成熟後，依商標製作架構，定出坐標位置和製圖方法，
　　以為其準確性的說明，這一點非常重要，當商標為某種
　　傳達媒體運用時，放大或縮小，亦不失商標造形原有的
　　魅力。

6. 色彩即（標準色）的定位一配合企業性質和商品品牌的
　　代表性，設定一個標準色，其彩度、明度的色彩，以為
　　在視覺上，具有定位性和象徵性，加強消費者對企業的
　　分辨和記憶。如統一食品企業。

▲味全食品企業

▲東漢實業公司

▲太平洋百貨

▲富士彩色軟片

開創健康快樂的明天
統一企業公司

KUN-CHUAN
光泉
閣下的健康 ● 光泉的願望

黑松沙士果汁

ROSA®
羅莎®

NEW
TELSTAR

G.M.P.
藤澤藥品

Whirlpool ◀惠而浦家電

TAIPEI
HILTON

◀希爾頓飯店

HOT
鴻源百貨

◀台塑企業
　王永慶企業旗下共有台塑‧南亞‧台北‧
　台衣‧台纖‧台染‧新茂木業‧朝陽木業
　‧育志工專‧白石磚廠‧明志工專。

57

D 商標與標誌的來源：

水印標誌一為中國人在第一世紀獨創的暗紋符號，後傳至歐洲，為德國人和意大利人廣泛運用，其技術改良，至今有些紙幣、郵票或有價證券，均可隱約見到類似的標誌符號，其製作的技術卽是紙漿在版壓擠去水時發現的。如圖示

烙印符號：為美洲新大陸，在早期牧養牛群，為辨別牛羊歸屬主人的姓氏，常以烙鐵，燙印在牛羊臀部，依符號來算計自己所養的牲畜的頭數。漸漸也有人以烙印傢俱或金屬器皿，或其他材質、產品，以利辨識，如圖示

徽記符號：為中古世紀，歐洲王公貴族，自封堡主的旗幟符號，各有其意義和代表，在盾牌、盔甲上均有其徽誌，以辨別敵我，至今在部隊中也經常有此類似的番徽符號。如圖示

註：水印符號的發展在中國大約一世紀開始。早先的水印模子符號是蔬菜纖維放置竹子夾層內成模子。這個秘密的製作過程，很快傳至亞洲，埃及然後到了歐洲。在歐洲最知名的水印符號為西元1282年Bologna所製的義大利紙中發現。在英國所製成水印符號從十五世紀末開始。水印符號早先在歐洲是用鐵絲網線所發展成的水印符號模子。

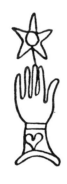

▲ 手型的水浮印標誌，
法國　1540—50年

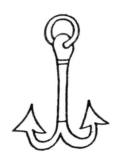

▲ 錨水浮印標誌
米蘭　意大利1428年

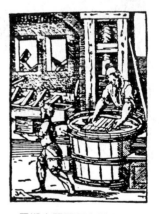

▲ 早期木頭雕刻水浮印工作狀況

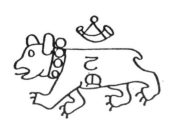

▲ 熊水浮印標誌
起源地不詳　1560年

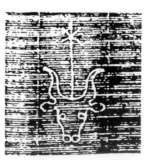

▲ 水牛星水浮印標誌原作
英國十五世紀

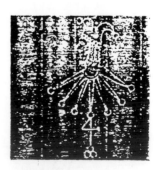

▲ 小丑水浮印標誌原作
英國十八世紀

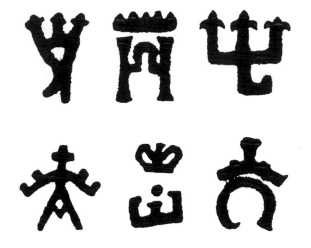

註：烙印的標誌通常和美國西部牧牛有關連，但在歐洲直到現在仍相當普遍。許多不同類型的動物、鳥類皆為主人註冊一個符號，如圖示。

◀ 英格蘭西南部一個郡艾塞克斯林野的牛群烙印。

◀ 英吉利王之徽章

◀ 愛爾蘭地方之徽章

▲ 家畜專有的印

EMBLEMS（徽章）

▲ 英國第14／20輕騎兵

▲ 英國Variation

▲ 美國軍種徽章

▲ 英國州警徽

▲ 美國舊金山纜車服裝識別徽

▲ 美國軍種空軍徽章

▲牛津大學校徽

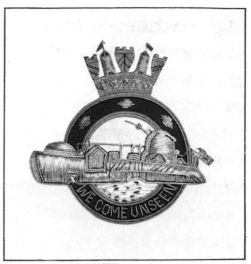

▲英國海軍潛水艇部隊

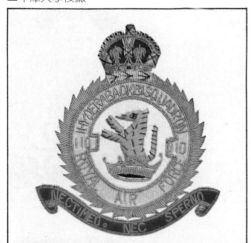

▲英國空軍

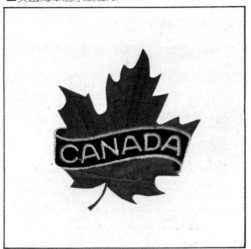

▲加拿大楓葉徽

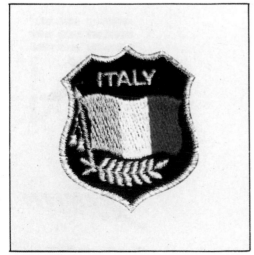

▲義大利旗徽

▲瑞士旗徽

61

E 商標造形設計的構成要素:

　　要設計一只好的商標符號,必須先從企業創立的精神和經營的理念,先做詳盡的分析,設計者首先必須了解該企業的形式和經營的形態,再做商標造形設計的考慮。

通常商標造形的設計可分爲:

(1)記號商標　任何足以代表的符號標誌稱爲記號商標。如手指紋、獸足印、繩結、紋飾以及中文字和英文字首字母,或以輪廓線式包圍的記號皆是。

(2)圖形商標:大自然中,可辨識之動物、植物、人、神、器物、機械和物象等,皆稱圖形商標。

(3)象形文字組合商標:以象形字,山川、日月、人物、器物、動植物之圖或字,設計成之商標符號。

(4)由幾何構成原理所組合的商標:點、線、面、體和圖地反轉,對稱、漸變、放射、陰陽之理所設計。

(5)字體卽是商標的設計:如RCA、SONY、IBM。

▲手指紋

◀印加的結繩記事

◀製鋼廠標誌

(1)記號商標

▲Hayold printup.Jr
爲自己設計的標誌(指紋)

▲紡識業標誌(繩結)

▲女士服飾標誌(紋飾)

▲餐廳標誌(中文字)

▲恩智電器(英文字)

▲服裝業標誌（動物）

▲狩獵俱樂部標誌（動物）

▲國際紙業（植物）

▲媒體製作（人物）

▲旅行推銷商標誌（器物）

▲馬達公司標誌（器物）

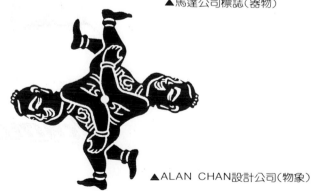

▲ALAN CHAN設計公司（物象）

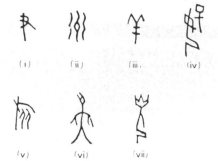

（ⅰ）　　（ⅱ）　　（ⅲ）　　（ⅳ）

（ⅴ）　　（ⅵ）　　（ⅶ）　　◀甲骨文字

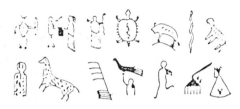

◀繪圖符號

▲麵包公司（植物）

▲漁業公司（動物）

▲船運公司（山字形）

▲船舶公司（水字形）

Shell

▲石油公司（貝殼）

▲壁紙公司（日字形）

▲花王石鹼（月字形）

註：

⊙　（日）　　圓象日形，·象日
中黑點。

月　（月）　　月圓時少，缺時多
，故作上下弦時形中月內黑
影。

▲話劇社（人物）

▲電報電話公司（器物）

（4）幾何構成原理

▲文化中心標誌（點的構成）

▲義大利民俗展覽會
（點的構成）

▲室內設計公司標誌（漸變）

▲服裝公司標誌（線的構成）

▲雜誌出版社（面的構成）

▲輻射線檢驗標誌（放射）

▲包裝公司標誌（體的構成）

▲出版社標誌（圖地反轉）

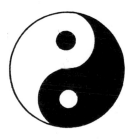

▲中國流傳於民間的「陰陽圓」
仿若注視著魔鬼的眼睛，具
有驅邪逐魔的法力造形簡潔
，富於現代感。

▲紡織工廠標誌（對稱構成）

▲RCA電器

▲富士軟片

▲IBM電腦

SONY
新力牌

▲新力電器

NEC

日本電器

Nikon

日本光學工業的Nikon

KENWOOD

▲日本KENWOOD音響電子

ITT

▲ITT企業

▲義大利Olivetti企業

▲電視和　影商業風格設計室(香港)
　ALAN CHAN設計

▲古董店(香港)　ALAN CHAN設計

▲和成陶業

F 商標（MARK）及符號造形對視覺心理的反應

(1)垂直型－權威、莊重、嚴格。

(2)水平型－永久、和平、靜寂。

(3)斜角型－充滿活力、速度感。

(4)內向運動型－團結、本位、收縮。

(5)外向運動型－開放、擴張、生生不息。

(6)斜角運動型－具有活動力、進步。

▲紡織業標誌（內向運動型）

▲電視、廣播委員會標誌（垂直型）

▲慕尼黑奧運（外向運動型）

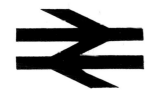

▲英國國鐵（水手型）

▲工業公司（外向運動型）

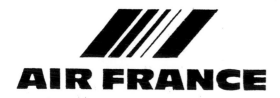

▲法國航空公司（斜角型）

▲銀行業標誌（斜角運動型）

Ｇ商標及符號設計的方法：

ⓐ造形力求單純

ⓑ視覺明視度高而具有點的視覺集中感

ⓒ力求視覺瞬間容易記憶

ⓓ具有聯想力。

▲各類汽車的商標，視覺明視效果高。

▲圓的商標在視覺上容易集中。

H 商標設計的步驟、過程和實例說明:

▲未成熟的概念樹和鳥

▲更進一步的平面表現

◀Designer:Leeann Brook,
　　　　Nevada City,
　　　　California
Client:Nevada County Aviation
這個主題是為往返班機的符號設計,便於在其他城市中也可辨別機尾的名稱符號。

▲較為優雅的平面作品

▲稍作變更的設計

◀ 標誌設計完成

▲在紙上表現的概念

▲已平面符號化的概念

◀Designer:全同上
Client:Nevada County Legalaid
這個主題是為律師事務所所設計的辨別標誌。

69

▲更進一步的修整

▲成熟的符號標誌

◀Designer:同上
　Client:Slerra Water Systems
這個主題是以發展一個服務為認知的名稱

▲水籠頭的速寫　　▲水的平面發展圖　　▲水和龍頭平面發展圖

▲字和圖混和

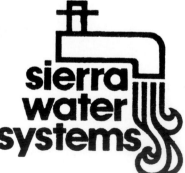

▲完成的符號標誌

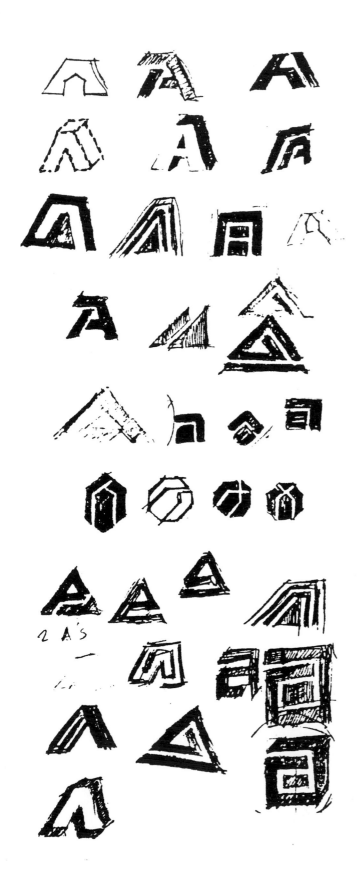

◀Designer :Allan Miller, San Diego, Califorma Client:Ramos Asociados Arquitectos, sc Romos和Assoiats 是一個很具規模的建築公司,在 Baja,這個公司的首要在視覺的公開化,因而他為反應他的營運和目標,建立了現代的符號。這個設計等於"A"字。公司考慮的是表達更遙遠、更進步而穩健的設計,反應出建築結構的組合成分。

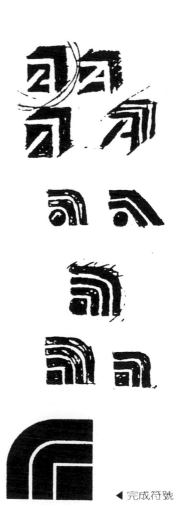

◀完成符號

有關國內商品檢驗合格標誌：

國內市場商品檢驗合格標誌分為兩大類：強制檢驗合格標誌和榮譽性檢驗合格授與標誌。前類是政府指定經濟部商品檢驗局統一辦理。如經濟部中央標準局核發的產品㊣字標記，農委會的優良肉品標誌等。

任何列入內銷檢驗品，若印有梅花形「品」字標誌和檢驗合格標誌才算完整。農委會的優良肉品檢驗範圍只要針對加工肉品如冷藏肉類：火腿、香腸、肉鬆、肉乾。其他特定產品所使用的標誌有安全皮蛋、純鮮乳等。

第二類為政府授與，或民間團體授與。如中華民國塑膠發展協會的優良塑膠產品標誌。電子、電機產品發展協會在民國七十三年三月成立，所定訂的電器產品認證制度，民國七十六年五月所介紹的「CED」標誌。「CED」標誌的檢驗標準為電器產品的電磁波干擾檢驗最被重視，電腦、錄放影、電視等產品，目前只有「CED」在做檢驗，還有「玩具公會」在政府經濟部工業局輔導下，也建立了檢驗制度，合格者發給「ST」安全玩具標誌。瓦斯器具公會於民國六十二年三月起也建立了公會檢驗中心，凡是公會會員產品，經檢驗合格，即授與公會標籤。

㊣字標誌是政府所頒發的榮譽標誌，生產工廠經由商檢局品管評定為優良甲等，其某類產品可向中央標準局申請㊣字標誌，（註：目前國內獲得㊣字標記工廠大約有七百廿家），㊣字標記以品管（Q.C）為考核重點，通常食品類並未列有㊣字標記，除了沙拉油、味精少數之外。中央標準局也計劃在今年會同衛生署，設法將食品也納入衛生要求的品質㊣字標誌範圍，目前國內中標局也正發稿徵求「正字標記英文標誌」的設計活動，以為中華民國建立中標局㊣字標記，國際化 好讓外籍人士易於辨識，瞭解，以為推廣，將有助於促進我國商品在國際上建立信譽和保證，是為拓展外銷市場，所不可缺的。

▲正字標記

▲商檢局內銷梅花標誌

▲電器產品CED標誌

▲安全玩具標識

另有市場偷斤減量事件，層出不斷，爲了是公斤、台斤分辨不清，又加上秤上「同」字標誌，消費者無法依循，加上廠商有意投機取巧，也常引起糾紛。如圖示 秤上有「同」字標示，即表示檢定合格。圖示上爲檢定合格後貼上合格標誌，下張是經過臨時抽檢或定時抽檢的檢查合格。圖示爲公斤、台斤合刻的秤，雖不符合政府的檢驗政策，但內合於標準，貼有「查訖」字樣。

▲優良肉品標識

▲商檢局內銷檢驗合格標誌

▲瓦斯公會會員產品標識

主 管 機 構	適用標準名稱	標 記 形 狀
中 華 民 國 中央標準局	CNS (Chinese National Standards)	
美 國 Underwriters Laboratories	UL	
日 本 工業技術院標準部	JIS (Japanese Industrial Standards)	
西 德 Deutsches Institute fur Normung	DIN	
加 拿 大 Canadian Standards Association	CSA	
英 國 British Standards Institution	BS (British Standards)	
新 加 坡 Singapore Institute of Standards and Industrial Research	SISIR	
澳 洲 Standards Association of Australia Standards House	AS (Australian Standards)	
沙烏地阿拉伯 Saudi Arabian Satandards Organization	SSA	
韓 國 Bureau of Standards Industrial Advancement Administration	KS (Korean Standards)	

論商標和商標法：

　　商標是無形的財產，任何企業界和銷售界均賴商標做為促銷的攻心利器，藉商標的印象引導消費者選擇他們心中認為最理想的商品。因此好的商標符號為公工商企業界和設計家所共同追求努力的目標。但非所有設計過的商標和符號，皆可公諸於消費市場，必須經過法定的註冊手續才稱有效。以下有四類商標是不准登記註冊的，第一類商標符號設計類似國旗、國家元首肖像，或類似國際組織的符號或是檢驗標準機構符號標誌，是不准註冊登記的，幾乎世界各國都一樣被禁止的。第二類商標仿害公共秩序、善良社會風氣或有欺騙性質者，也不會准的。第三類商標造形或是字體含糊籠統，也是不會准的。第四類仿冒他人商標是被禁止的。即使他人商標權已使用期屆，兩年之內，也不能被使用的。

　　如何擴大商標的形像有兩個途徑，第一是藉媒體廣告，第二是藉配銷方法促成。通常第一項是經由傳播公司或廣告公司代為策劃進行。但業者必須先確立自己的商標品牌在市場中所走的路線，是高級、高價位或是普及路線，或是走某個消費市場的路線，如女性路線、男性路線、兒童路線或城市路線等。

　　至於配銷的方法，首先讓您的經銷商熟悉您的商標，經銷商是消費者接觸的第一線，藉由經銷商的介紹和說明，很容易將商標的形像建立在消費者的心中。如何使消費者容易記憶您的商標，是企業界和設計家所努力的，首先商標的明識度和商品的包裝及品質是相輔相成的。因而企業形像的建立，新穎清晰的鮮明商標符號是重要的

　　再者是宣傳的方法必須具有特殊性，很明顯和其他商標不同，如此消費者才更容易記憶。另外在商標形像的維護上，更是謹慎選擇經銷商和連鎖店，因為連鎖店或經銷商使用您的商標，若是被少數的連鎖店和經銷商偷工減料或服務不佳，皆會破壞了商標和企業的形像。還有產品的品牌，也有可能被仿冒，若無人檢舉，仿冒品必然猖獗，

因此商標使用人要保持高度警覺，隨時檢舉和告發以保障商標之權益。

綜和上述所論，商標雖然在商場促銷上是利器，倘若商標所代表的產品未具任何特色和優良的品質，商標本身的功能也無法發揮，因此有些企業打着:「品牌即是品質的保證」，就是這個道理。有些產品印着商品檢驗局通過的㊣字標誌，更使消費者購買該品牌時，深具信心。

中華民國的商標法於民國二十年一月一日公佈實施，目的為保障商標專用權及消費者權益，以促進工商企業之正常發展。商標的要件以圖樣為準，所用的文字、圖形、記號或聯合式，應特別顯著，並指定其標準色，商標名稱也記於圖樣。商標主管機關為中央標準局，商標專用權的取得，必須向中央標準局註冊登記，方生有效。商標使用期間為期10年，自註冊日算起。

申請商標，其圖樣有以下情形者，不得申請註冊。㈠相同或相似於中華民國國旗、國徽、國璽、軍旗、軍徽、印信、勳章或外國國旗者。㈡相同於國父或國家元首之肖像和姓名者。㈢相同或近似於紅十字章或其他著名之國際性組織名稱、徽記、徽章者。㈣相同或相似於正字標記或其他國內外同性質驗證標記者。㈤有妨害公共秩序或善良風俗者。㈥有欺罔公眾或公眾誤信之虞者。㈦相同或相似於他人著名標著，使用或同一或同類商品者。㈧相同或近似於同一商品習慣上通用之標章者。㈨相同或相似於中華民國政府機關或展覽性質集會之標章或所發給之褒獎牌狀者。㈩凡文字、圖形、記號或其聯合式，係表示申請註冊商標所使用商品之說明或表示商品本身習慣上所適用之名稱、形狀、品質、功用者。㈪以他人註冊商標作為自己商標之一部份，而使用於同一商品或同類商品者。侵害他人商標權的處罰，最重是五年有期徒刑，拘役或併科五萬元罰金。

繪畫符號的設計(Pictograph)或稱繪畫文字

"以象徵意義的符號或繪畫，來代替語言或文字說明"，如傳統店招牌、宗教的符號及現代之圖示符號者是，繪畫代替文字，英文常以Sign，Symbol，Pictrogram（繪畫文字），Isotype（同形象）稱呼。繪畫符號在今日世界已漸漸成了共通的視覺語言。乃因各國語言不同，彼此活動來往頻繁，雖以國際通用的語言"英文"，還是無法解決某些指示或說明的了解，因而英國的伯明罕、荷蘭的烏滋吹特和奧地利的維也那等大學及研究機構，專門探討研究符號（繪畫）代替文字的符號可讀性。尤其從事於設計工作者，更應在自然物象、符號的共通性，做分析整理和設計，以達到繪畫代替文字的說明功能。

繪畫符號（文字）通常運用的範圍：①公共場所（機場、港口、車站、道路指示符號等）。②醫院、公共設施（公園、博物館、美術館、圖書館、學校、銀行、政府機關等）。③百貨公司、飯店、公司、工廠。④國際性的活動如亞運、奧林匹克運動會及區域性的運動會、萬國博覽會、商品展覽會等。最值一提的是非危險性的搬運標誌，運用在貨品的搬運包裝上，如易碎貨品(fragil)，小心搬運(handle with care)、勿近熱源(keep away from heat)、勿受潮(keep dry)，呆索位置(sling here)、此方向上(this way up)，勿用手鈎(use no hooks)及易感光之照相材料、放射性來源等。皆是繪畫符號來說明，雖然目前國際間所使用的貨品搬運標誌不同，常見者有國際標準組織(ISO)所制定的一套國際通用的搬運標誌，為目前較多國家所採用。另外日本工業標準(JIS) 及日本包裝設計協會(JPDA) 所設計的搬運標誌造形較具現代感和美感。

繪畫文字的設計要領：①看得懂—具有人類共通的識別功能。②造形簡潔，具有現代感—明識度高而且能在瞬間就可辨識。③富有美感—繪畫文字在設計上是具有其裝飾功能，因而具有美感的繪畫符號也是環境、景觀裝飾的元素

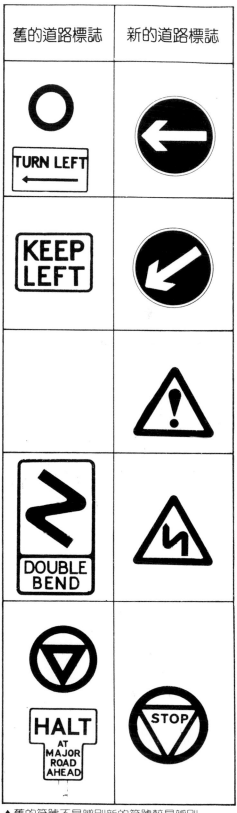

舊的道路標誌	新的道路標誌

▲舊的符號不易辨別新的符號較易辨別

77

Arrow
矢印

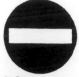
No Entry
立入禁止

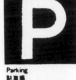
Parking
駐車場

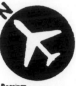
Bearings
万位

Information
案内所

No Smoking
禁煙

Hold, Hand-rail
(Moving Foot Way)
ベルトをつかむ

Caution, End of Belt
(Moving Foot Way)
あと10mで終わります

Toilets
手洗所

Toilets, Women
女子手洗所

Toilets, Men
男子手洗所

Departing Passenger
出発客

Departure
出発

Arrival
到着

Lost and Found
遺失物取扱所

Handicapped
身障者

General Car
車

Taxi
タクシーのりば

Car Rental
レンタカー

Bus
バスのりば

Rail Transportation
電車のりば

Information for Ground
Transportation
交通案内所

Patrol Car
パトカー

Ambulance Car
救急車

Restaurant
レストラン

Japanese Restaurant
和食レストラン

Coffee Shops
コーヒーショップ

Shops
売店

Post Office
郵便局

Telephone
電話

Clinic
救護所

Nursery
授乳室

Temporary Baggage Check
一時預り所

Telegram
電信・電報

Visitors
見学者

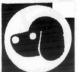
Rendezvous Point
ランデブー・ポイント

Direction
指示マーク

Baggage Claim
手荷物

Money Exchange
両替所

Standard of Tax Exempt
Goods 税関チェック

Standard of Tax Exempt
Goods 税関チェック

Standard of Tax Exempt
Goods 税関チェック

Standard of Tax Exempt
Goods 税関チェック

Standard of Tax Exempt
Goods 税関チェック

Meat Quarantine
食肉検疫

Plant Quarantine
植物検疫

Plant Quarantine
植物検疫

Animal Quarantine
動物検疫

▲日本新東京國際航空站內之識別符號

日本Shiga Prefecture Kibogaoka文化公園

1.游泳池	6.露營區
2.多功能運動場	7.幹道
3.活動中心	8.單車道
4.草道	9.林蔭花園道
5.營火區	10.露營道

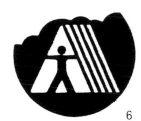

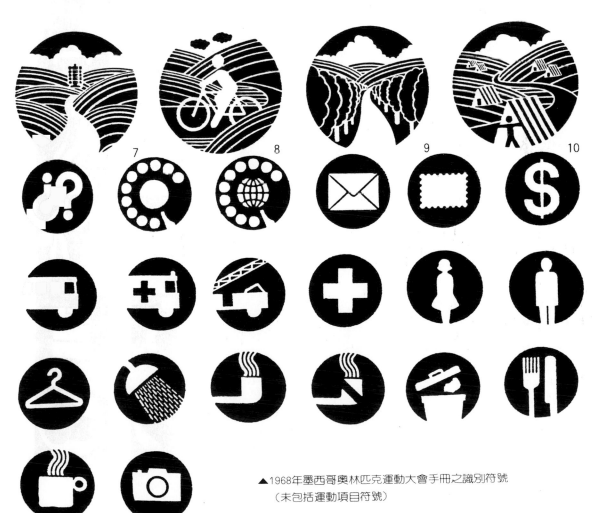

▲1968年墨西哥奧林匹克運動大會手冊之識別符號
　（未包括運動項目符號）

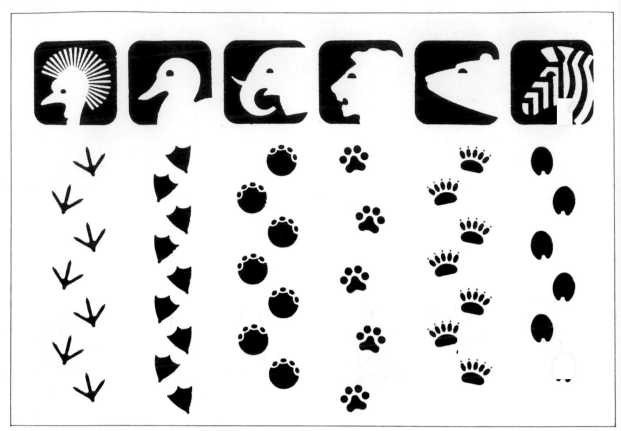

▲以動物的側面設計出其識別符號。其掌印是最佳之識別引導

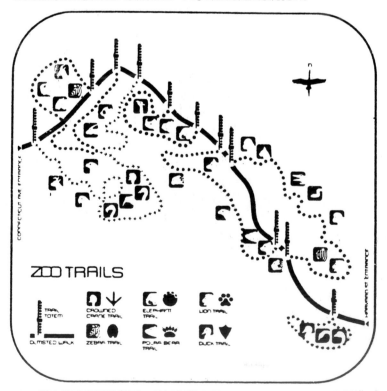

▲一個大型之自然動物區，若以上圖示標示，非常好辨識（美國華盛頓DC國家動物園）

▲日本超級市場商品分類識別

▲日本某大醫院院內部門識別符號①出納②護士服務中心③協談室④藥局⑤
驗尿室⑥階梯⑦電梯⑧公用電話⑨付款處⑩浴室⑪女盥洗室⑫男盥洗室

▲「奧林匹克精神標誌」和下圖人物造形相同，成一系列。

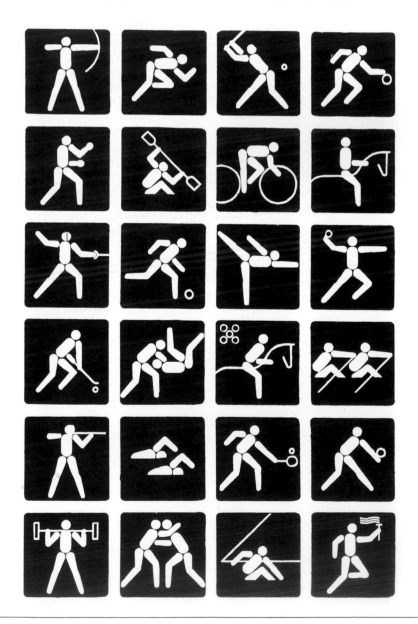

82

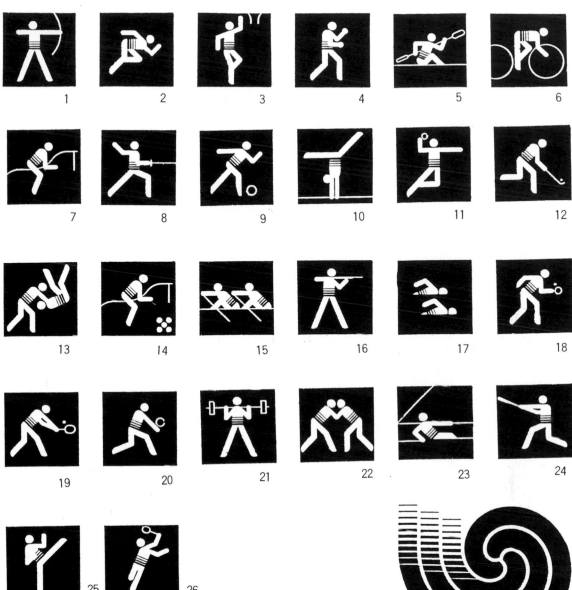

▲以上為1988年韓國漢城舉辦奧林匹克運動會運動項目符號

設計：Yang seung choon

1 射箭 2 運動 3 籃球 4 拳擊 5 獨木舟 6 單車
7 馬術 8 劍術 9 足球 10 體操 11 手球 12 曲棍球
13 柔道 14 五項運動 15 划船 16 射擊 17 游泳 18 桌球
19 網球 20 排球 21 舉重 22 摔角 23 遊艇 24 棒球
25 跆拳道 26 羽毛球

▲漢城世運標誌

▼國際標準組織(ISO)所制定的一套國際通用貨品搬運標誌
（爲多數國家採用）

● 搬運標誌

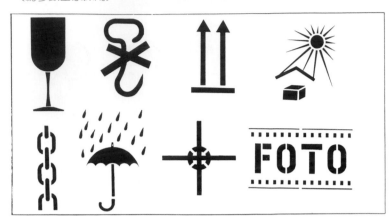

▼日本包裝設計協會(JPDA)貨品搬運標誌

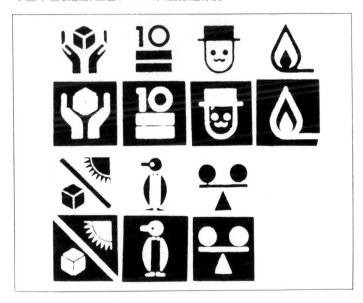

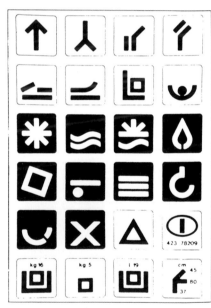

▲義大利OLIVETTI公司自己設計的貨品
搬運標誌

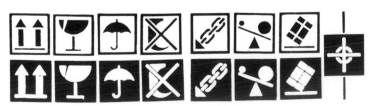

▲日本工業標準(JIS)貨品搬運標誌。

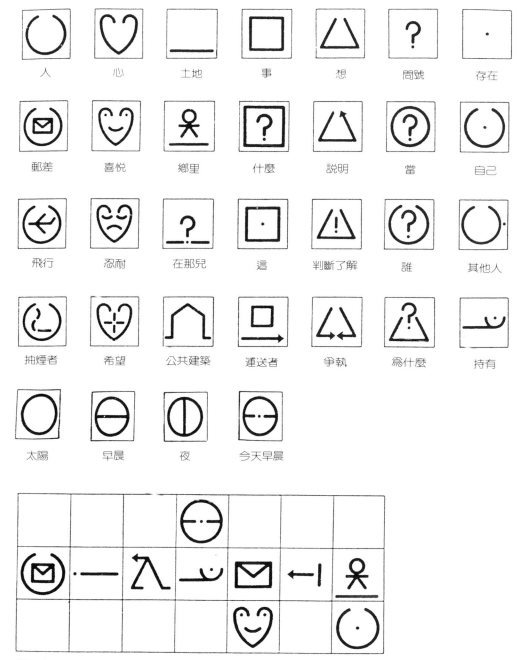

| | | | 人 | | 心 | | 土地 | | 事 | | 想 | | 問號 | | 存在 |

譯：今天早上郵差從我家鄉帶來了一封喜悅的信。

註：這是創造字句的一個系統符號，LOCOS系統
　　由Yukio Oter所建立符號造形，很類似表意
　　文字，經由組合亦可表達作者之意思。

吉祥及幸運的符號一通常以卡通造形的人物、動物或花卉來表徵企業商品帶來人們的幸福和歡悅，極富人情味。在記憶上的印象往往超過文字符號及標誌符號的力量，更容易在廣告媒體上做多樣的變化和表現，為工商業廣告的利器。在國際活動的舉辦，往往也塑造了極具地區人文代表性的動物、人物和花卉做為表徵。如大同電器的大同寶寶，麥當勞速食店的麥當勞叔叔，大台北市國際馬拉松比賽的孫悟空，在國際性比賽如莫斯科奧運之熊一米撤，洛杉磯奧運幸運象徵一山姆老鷹（鮮明、快樂，帶有溫暖和頑皮的特色），及1988年即將舉辦的漢城奧運一幸運之虎，1992年法國亞伯特維多季奧運吉祥物一小羚羊振臂以待。使人類不分國家、種族、信仰將藉由親切可愛的吉祥、幸運的符號，使人類更和平、更親近。

▲Johnnie Wallers Sons

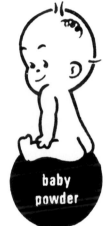

▲美國「必治妥」嬰兒爽身粉

▲大同寶寶

▲國際牌「黃金寶寶」

▲百服寧「保護您」博士

Mitsubishi 4WD

三菱汽車的野狼

◀三洋小孩

▲畢先生

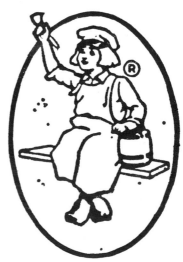

▲雪印寶寶

▲荷蘭小孩

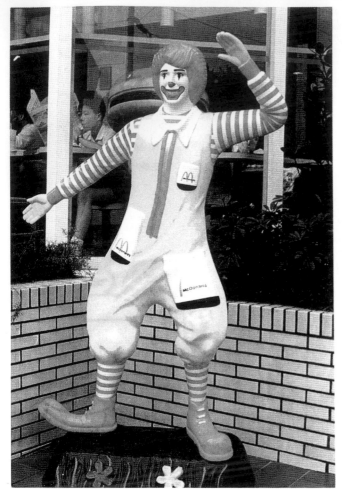

▲麥當勞叔叔

▲溫娣姐姐

▲德州炸鷄—德州牛仔

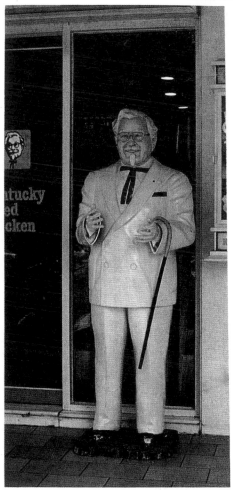

▲肯塔基炸鷄—肯塔基上校

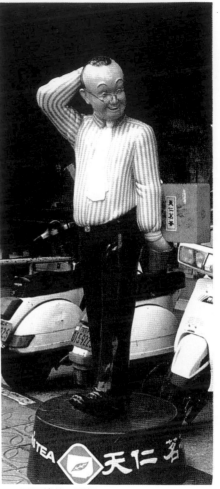

▲小哈帝速食－小哈帝　　　　　　　　　　▲天仁茗茶－天仁

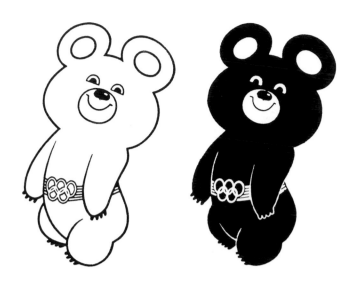

▲莫斯科奧運之熊—米撒

▲洛杉磯幸運象徵—山姆老鷹

▼ 1988年韓國奧運吉祥標誌—小老虎

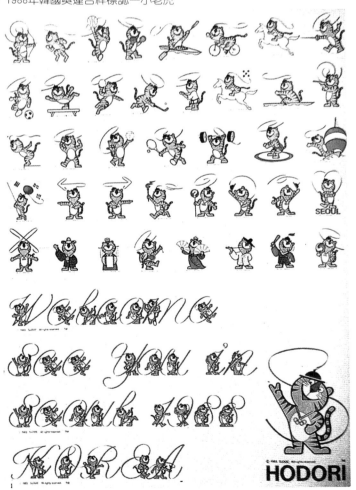

HODORI

▲慕尼黑奧運會的幸運標誌
　—臘腸狗

▲蒙特婁奧運會的幸運標誌 —水瀨

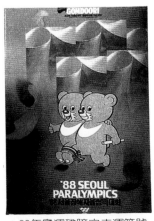

▲88年奧運殘障之幸運符號

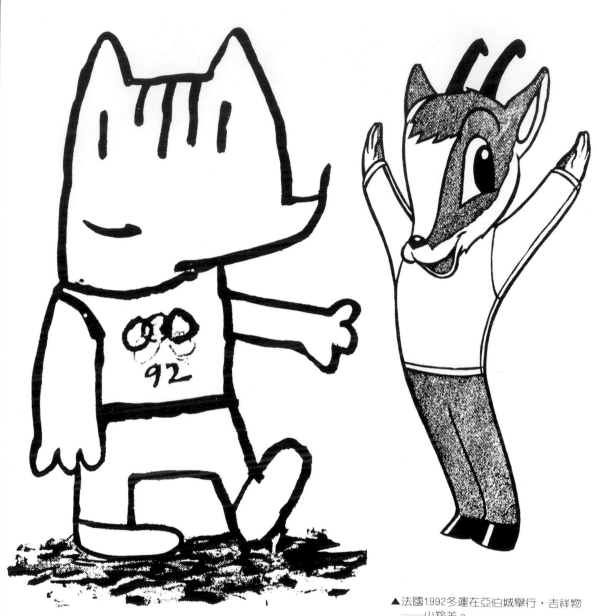

▲法國1992冬運在亞伯城舉行，吉祥物
　　——小羚羊。

▲1992年西班牙巴塞隆納夏季奧運會吉祥標誌
　（由馬利沙柯的設計人形狗狀 代表各種運動項目）

動物造形予圖案符號，由寫實、具像至造形符號

CHIMPANCE　Ch　G　GALAPAGO

MARIPOSA

BUHO　B

▲經過簡化整理的動物造形、識別亦相當強。　設計：Minale Tattersfield & Partners
London England

平面設計和近代繪畫的關係

　　平面設計實指畫面的視覺運作。人類彼此為能共通訊息和傳達訊息，因而在畫面中設計了各種符號、文字造形和圖飾，畫面不單指紙張畫面，概括所有視覺空間。視覺生理學家、美術心理學家，從實驗慢慢了解人類對物象和符號、色彩，其心底感應和反應有其共通性的，語文有其演變的過程，祗要熟練字意、字音、字形就可互通訊息，自然的物象其辨識比較不會為造形困擾。在人類活動中符號和色彩也因社會變遷的多元化，愈來愈重要了，因而現代的工商企業的形象傳達，產品的形式，機能和包裝的要求，更應驗了其視覺的共通性。（除了文化背景之不同外）

　　在設計過程我們也漸漸了解，設計即是一種簡化整理的工程，當然創意是不可忽視。至於簡化的設計原理，其來有自繪畫的理念和改變，不可諱言今日很多設計（平面立體）皆受了這些理念的影響。在簡化和視覺群化的原理，可由近代繪畫的變遷中可端倪其改變。在十九世紀後印象派畫家塞尚(Ce'zanne 1839-1906)，為表現自然個體的架構和其量感，將自然物像都以球形、圓錐、幾何面、圓柱體歸納，其畫法，意念對現代繪畫雕塑建築影響甚大，給設計帶來了一條生路。

▲浴女圖　　塞尚1898－1905年

1907年（立體主義）Cubism在法國形成一股勢力，畢卡索和布拉克受塞尚的繪畫理念影響，除了主張將視覺物象形體破壞、分解，再重新以幾何塊面，重疊組合，造成和原來物象形體不同的外貌。當然這是塞尚理念的延伸，立體派之前的野獸派(Fauvism)，強調以大塊面平塗式的強烈色彩，將繪畫景物簡化，造成視覺單純化，更具裝飾味了，其代表的畫家馬蒂斯(Henri Matisse 1869-1954)，杜菲(Daoul Dufy 1877-1953)。一個是造形的破壞重組幾何畫面的整合，一個是色彩裝飾單純化，此爲絕對主義畫家馬諾維基(Kasimir Maleuich 1878-1935)，繪畫理念的架構，強調捨棄自然景物描寫，以新的簡潔符號，象徵符號，三角形、方形、圓形等幾何造形，描寫視覺直接的感受。現代的符號設計，商標造形由繁趨簡，在視覺上明識效果和辨讀效果加強。（在視覺實驗中發覺，幾何造形要比自由造形視覺力強）。

▲艾斯塔克的房子作者布拉克
1908（亦是著名立體派畫家）

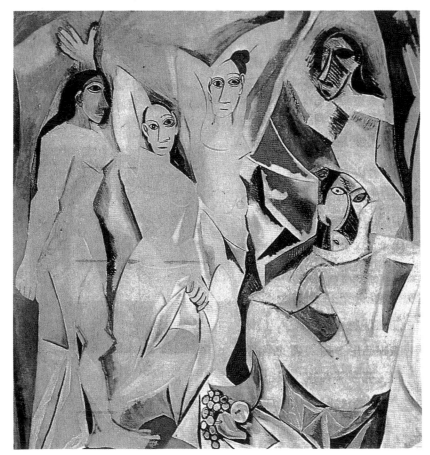

◀「亞維濃姑娘」爲畢卡索第一張
立體主義作品 1907

95

▼生命的喜悦（馬蒂斯） 1905—1906年

▲葛羅畢斯(Uhlter Gropius)
1866—1944年

▲康丁斯基（Wassily Kandinsky）
1866—1944年

　　（1914～1918）新造形主義興起於荷蘭，乃由蒙特利安(Mondrian)和都斯柏格(Doesburg)共為組成「風格派」藝術團體強調以水平線和垂直線分割畫面，更具理性，並強調工業產品設計、建築、畫面構圖，皆以理性規劃，影響今日人類生活甚巨，有所謂構成學理的根本就來自了這個理念了。

　　1919第一所應用美術（設計）學校成立—包浩斯。由當時著名的畫家兼建築師格羅畢斯(Gropius)在德國威瑪創立，其設計教育的主旨特別強調造形訓練和機能的設計，為人類開拓更好的生活空間，使產品更趨美感，並研究人體工學，使產品為人類所用。雖然創校僅十四年，但對世界設計的思潮和設計教育的推廣功勞甚巨。如今日本設計教育，在構成理念上不遺餘力研究開拓更新更廣的領域，在平面設計（商業美術設計的編排），視覺傳達上，更具突破性的發展。在工業產品設計上為達到造形的簡潔、美觀、量產更是功不可沒，在現代建築造形，更是標榜構成的數據美感。但更講求人性的曲線理念慢慢也帶入了設計領域，也許太過理智、冷酷的線條造形，對人類的感官上，無形蒙上一層壓力。二次大戰，甚多藝術家、設計家（建築師）、因受德國納粹的壓迫，逃至今日美國，並在芝加哥創立包浩斯學校，因而使設計教育在世界各地發揚光大。

▲克利（Paul Klee）

以上三者為包浩斯創始之主要人物，尚有那基和艾特。

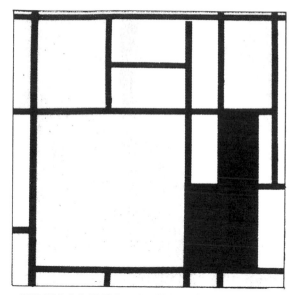

▲蒙特利安的作品垂直、水平強調理性幾何構成

1916年在瑞士蘇黎世(Eurich)，由各國藝術家創立了文學和視覺藝術運動的團體，"達達"（嬰兒測會發音之稱）。後稱達達主義，因受戰爭的摧殘，嘲弄教條主義，反戰爭，諷刺貶抑傳統的價值觀，更排斥現有的傳統繪畫理念。叛逆、改造、新奇、大胆成了達達的創作意念，如美國畫家(Ray)將釘針粘着電熨斗底部稱「禮品」的作品，視覺中造成極具強烈的不協調的畫面，法國畫家杜象(Duc (Duchamp)，將十五世紀文藝復興時期畫家達文西，名作（蒙那麗莎的微笑）的印刷複製品，添加了八字鬍，視覺震憾不少。「達達」雖然是叛逆、荒誕，處處破壞了現狀美感，重新評估美與醜，這種意念的導入，正是今日從事平面設計工作者，所嘗試改變視覺效果的一種方法和潮流，雖說是創意，突破傳統，事實上在設計活動中，視覺造形的改變終是千變萬化，唯在嘗試和創作中尋求成長，必會有一番新的面貌，但整理和秩序也是不可忽略的，有所謂統一中求變化，變化中求成長，相輔相成。繪畫理念在今日表現形式上，已無太多的拘限，很多平面媒體設計的構思和表現（繪畫），皆源至繪畫的理念。

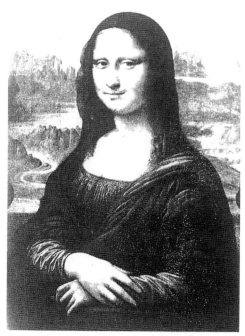

▲杜象作品「蒙那麗莎」加八字鬍

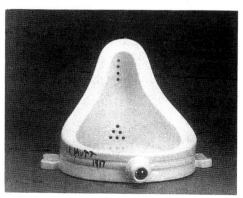

▲杜象作品「泉」具其代表

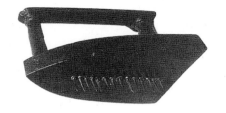

▲「Ray」作品　針粘熨斗

表現技法的部份也受繪畫流派的影響，1920年至1930年歐洲產生超現實主義的藝術潮流，奧地利心理學者佛洛伊德(SIgmund Freud 1856-1939)，「夢的解析」一書，主張將夢中的潛意識形象，表現於作品，充滿奇幻，詭異多變，虛無的夢境世界，為了表現效果，不同技法應運而起，拓印法、黏貼、滴灑、點描，渲染等皆為表現而生。

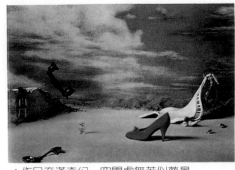

▲作品充滿奇幻、空間虛無若似夢景
　——超現實主義作品

1940年至1960年「視覺藝術」(Optical Art)可說是構成主義意念的再延伸，主張以色彩和造形的幾何抽象化，重新排列組合，利用人類視覺的錯視造成律動，變形，因錯覺造成畫面不同之空間，在海報媒體運用上甚為廣泛，甚至以電腦繪圖以達視覺最佳之變化，如今已廣泛運用在電視媒體畫面，讓我們視覺上享有更多趣味的變化，其最具代表性人物—瓦沙雷利(Vicfor Vasar'ely)，萊利等。

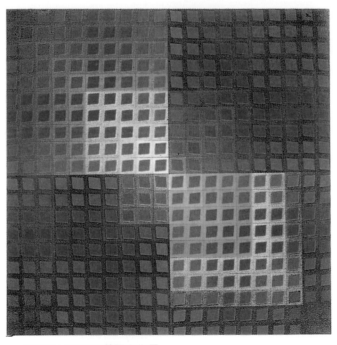

▲詩琴Ⅱ1966年瓦莎雷利作品

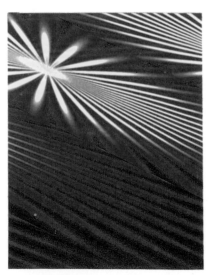

▲現代電腦繪圖，達到視覺和空間變化。

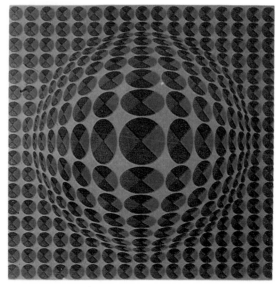

▲Vasarelly 作品

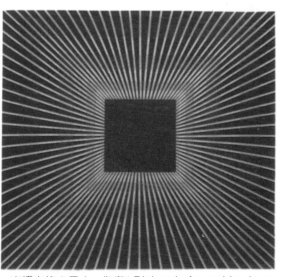
▲火焰中的水星人　作者(Richard Anuszkiewicz)

　　1955年是Popular Art，稱爲「大眾藝術」即普普藝術，起源於英國，因屬大眾文化的藝術，所以題材來自生活周遭，因對現代文明都市生活感受不同，其表現手法也就不同。如沃霍爾(Andy Warhol)，喜歡將媒體廣告內的人物，予以放大製版，色調分離或落網，然後以自己決定的色彩和連續反覆的構圖，印製在畫面(紙上)。或以翻製石膏模形的手法，重新加上等，表現的形式和手法不拘，祇要達到創作來自生活的感受和意念即可。因而普普藝術如雨後春筍般廣爲年青藝術家所喜歡，表現樣式和內容更是豐富，如今運用在平面設計媒體上，甚多，櫥窗展示也都增添了擺設的多樣化。任何一種藝術思潮，不僅帶動着設計表現形式的風格，把握其演變的理念，不難在未來成長的途徑上，尋求更新、更具代表的設計。

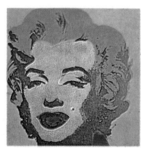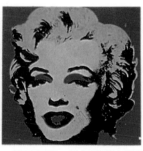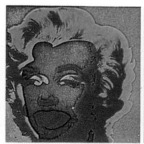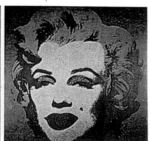
▲瑪麗蓮夢露底片色調分離，絹印印刷，普普藝術大師沃霍爾(Andy Warhol)

編排設計 （Lay-Out）

　　將畫面之構成元素，文字、圖飾、色彩予以視覺整理，使之易讀，並能達到畫面最佳之視覺美感效果，這個過程，我們稱爲平面編排設計。（Lay-Out）在平面設計稱之爲編排。在繪畫、攝影稱構圖或佈局，在空間規劃稱配置，意義相同，但內容不一樣。

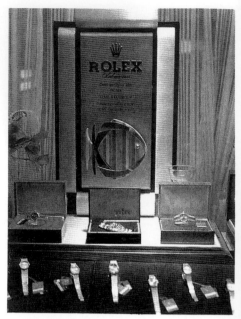

③空間配置

①編排　　　　　②構圖

　　在平面媒體設計中，尤重閱讀及看的功能，爲了達到視覺傳達最佳效果，因而編排的運用上，首先必須了解畫面視覺力場。

A 畫面的視覺力場：

　　任何屬於視覺的畫面，皆有一種看不見的力場，這個力場的結構影響了整個畫面視覺的均衡和美感，首先對畫面的力場結構有了深入了解，編排才有可能進行，如圖示

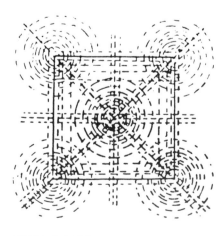

▲畫面中心力場的結構圖

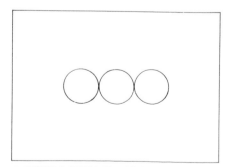

▲中間放大些可使畫面穩定，因力場中心最強（縮小）。

圖㈠，畫面的中心是力場最強之處，畫面分別上重於下，右重於左，中心點，在真正中心點，偏右稍上些，，才能得到平衡。圖㈠中的直線，水平線、對角線，皆是力線的分佈點，框邊也有力線，尤其是畫面的四個角，（是三條力線的交會點），力場甚強，但以畫面的中心點，（為力線的交會處）最強。

▲1819之女神和邱比特　托爾瓦森
　中間人物稍大，使畫面更趨穩定感。

　　在畫面中心，如圖畫了三個同大小的圓，顯而易見，中間的圓會比較小些，因中心點力場最強，圓的視覺力減輕，敵不過鄰旁兩個圓的重量，因而遠離中心點的左右兩個對稱圓愈重了。若要三個圓，在視覺上得到同大的視覺均衡，必須將中心點的圓稍放大些，或左右兩個圓稍縮小些。因而在畫面構圖中心位置的主題，要放大些，就是這個道理。

　　上下兩圖形，上形要比下形來的重，若上下兩形同大，在視覺感官上，通常採上小些，下圖大些，來做視覺均衡的調整。

SSSSSS
88888888

▲「S」，「8」字下半部比上半部大

昌　霧　最　呈
呆　露　呂　吳

▲中文字下半部比上半部大
　如此視覺才得均衡。

　　在視覺感官上由左至右大於由上至下的視覺導線，至於由左至右的視覺移動傾向，也會影響畫面的均衡。左邊較右邊重。由上至下，若以閱讀來看，祇要文字構圖合於長度原則，必然視覺容易成群，如圖示。而且由上而至下的閱讀，以由右至左，較為順暢

古代仕女選用桑草、花露、
皂角、豬胰……洗臉。
從古至今，嬌嫩白潤的肌膚
一直是中國女性最醉心的夢想
粉香玉顯、蘊藏著無限柔情。

▲由左至右，橫排

眼若春水意
眉似秋山影
晨起遲遲情厭厭
人睏夢未醒
冰涼沁柔肌
四面浮香溢
洗罷嬌窺芙蓉鏡
一片香紅凝

▲（夢17洗面霜的文案廣告）由上至下，由右至左。

就以畫面構圖空間來看，距離觀者愈遠的圖飾，視覺愈是重要，如圖示。若是畫面中內容最引人興趣和關心的主題，其形態雖小，但視覺份量也最重。

▶ 其中人物雖小，但視覺其份量也最重。

在色彩方面，明度高的重於明度低的。如圖示。但以實物而言，暗色要比明色重多了。單純的造形往往要比複雜的圖形重，在海報製作上，爲求得更佳視覺效果，往往構圖內容，力求簡潔有力之對比效果，如圖示。

▲畫面留白部份要比黑色底重

▲手掌中的色彩比手掌耀眼，但暗色的手掌比明色重。

▲右圖造形單純比左圖更具視覺效果

畫面中，若有兩個圖形存在，則彼此間必會相互產生吸引力，更可造成圖形本身明確的運動方向，如圖示。畫面中，若有其中一個圖形具有明確動作時，其視覺動勢導向，由此一圖形代表，如圖示。

▼畫面的視覺誘導非常明顯。
（鴨群　Wu Cham－Yie 中華民國）

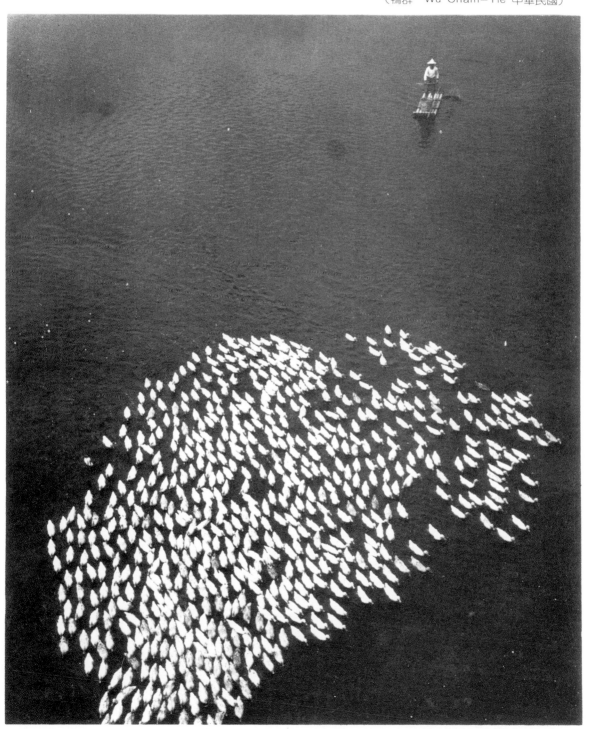

至於視覺上，為何會產生所謂左右之不均衡和動線之變化，據生理學家發覺：人之大腦左半部要比右半部來的發達，因而視覺右半邊器官功能要強於左半邊的器官功能。另外眼球的結構，更無法有效的掌握物像前後及左右的準確距離和大小。另外在人體心臟器官位置稍偏左邊。還有宇宙，整個運行，地球繞着太陽，由左而至右，當我們漫步在橢圓形操場時，不知不覺也是逆着時針行走，一再顯示着均衡和運動的關係。另外也談到視覺的群化原則，其中近接原則是說明同樣的造形，如文字或符號，或同人物聚在一個畫面時，距離愈近愈容易成群，如人類的文字剛剛被創造發明時，是符號和象形字，彼此間並沒有空間的安排，到了近代有了發現，在視覺空間，字與字為了好閱讀，彼此間的空間調整是必要的。如中國民初五四運動，創造了字句的標點符號，更是說明近接原則的重要性。再者論及長度原則，指着畫面構成元素相似，如文字，若彼此間距離相等則長度愈長，在視覺上愈容易成群，如圖示。

▲農書、未標點分段，閱讀吃力。

▲早在民國十五年我國就出現了雜誌媒體招攬廣告。因缺乏標點符號，閱讀上稍嫌吃力，若能予分句點號，則必說服力更增強了。

閉鎖原則，在視覺上更易成群，如某些文字必須被強調時—畫弧，底畫線，套色或反白，皆會達到視覺的明視效果如圖示說明。

◀字母距離相近，各自成群

◀字體反白，套紅加強明識效果。

◀其中中文字放大反白，視覺效果強。

◀上下畫紅線，反白，主題套綠色，加強視覺的集中。

㈡兒童在「行銷」上經常成為一種牽制力很大的「影響購買」的角色，史蒂芬‧史匹柏挾着對童年的追憶，在影片中對小孩做了與E‧T‧同等重要的安排；以孩子當家做自己喜歡、自己想做的思考和決定，並且很紮實地推翻了一貫貶抑兒童（或弱小者）觀點即係童稚膚淺之謬誤，而增強了兒童在社會生活中存在的價值，鞏固了與影片賣座攸關的廣大兒童市場，更因為喚醒了成人虧欠的心理擴大了成人之熱烈參與；社會意識流露，啟人好感，擴大了市場層面，即融通性強化了其市場接受者之包容性。

◀打「」，底畫線，閱讀更易了解而且速度會快些。

◀ 加框畫面色彩明度彩度提高，視覺重點提高。

▲ 字體明識範圍畫圓，字體加大，更亮麗、更易閱讀。

類似群化原則，若要求畫面得到視覺的統一感，則必
須將某些不同大小的造形和不同色彩和明度，方向做有其
類似條件的視覺群化，以得到視覺的和諧感。如大小的類
似，國畫中的點苔、點葉，雖然大小不同，但形狀相同，
造成前後的遠近感。但無論大小距離相差多少，祇要形式
類似也必會結合成群。在平面媒體設計中，此二種類似群
化，運用甚為廣泛。

▲漢　畫象收穫射戈圖

◀ 說明
圖紋相似視覺成群。
上圖／射戈人成群，飛雁成
群，荷花成群，池中魚成群
。
因為相似、相同視覺成群。
下圖／收穫圖庄稼人收成農
作方向集中在中心穀作，人
員雖分散，但因方向相同視
覺成群，又因各自相近
近接原則，左邊四個人成群
，右邊二人成群。

色彩明度和彩度的類似原則，在畫面中，若前景和背景的形和色皆分離，在視覺上得不到相似的互相牽制，有往下掉落的感覺。另外穿着明度或彩度有相似的服裝，很容易感受「團結一心」，若再加上形的類似，視覺上更容易凝成一個重心和分辨之功能。方向的類似，由其觀賞舞台劇，當表演者出現時，雖人數衆多，若行走方向有其類似，則視覺上，很容易成群，主角因劇情要求，其方向更因其他類似方向群化，而顯得更突出了。

◀ 寒色、暖色是分離，色彩彩度相似成群，明度格似成群

註：「共同命運原則」即是構成的元素分子，彼此間皆相互存在的，如有花瓶就有花。荷蘭—風車、鬱金香、海是其特色，不可分。故稱「共同命運」。

◀ 背景和前景的形和色都不同。但因爲共同擁有之命運原則而顯得調和，關係密不可分。

更值得一提是共同命運原則，在畫面構成的元素中，元素和元素間彼此皆有共同必要依存的條件，令觀者很容易將整個構圖元素連成一個大主題。如花和花瓶，襪子和鞋子，領帶和襯衫，書本和文具，或者某些符號或使用的工具，會聯想到某些指示和某些職業等。如圖示說明

最後是圖與字的關係和畫面留白，自二次大戰後，視覺媒體導向影像和影視的表達，知識和消息的傳達，更賴於圖示影像、畫面剪接、配音的總合，因而文字佔有的空間，漸漸減少，甚至在書籍文字編排中，文章佔有畫面面積，不得超出百分之六十，甚至更少，另外更因媒體傳達太過頻繁，畫面留白更顯得視覺休息空間的重要性，如圖示。

了解了畫面的視覺力場和視覺群化原理，再進一步了解，平面媒體的編排，在編排前必須審慎分析經營的位置，再將媒體構成元素—字體、圖飾、色彩做最高度的視覺安排，以達媒體的傳達功能。

▲鉛筆和紙的關係即是共同命運原則

▲畫面留白也是圖，字和圖案各自成群，但整體為其共同命運原則，因而視覺集中，不鬆散。

▲畫面留白大於圖及文字符號，但不失畫面的視覺集中和視覺的統一感。

字體編排要領：

①將每個字視爲畫面的點構成。

②將一行文字的組合，當視爲畫面構成的線。

③將一段文字的組合，視爲一個面的構成。

④了解字體的編排原理，由左至右，字扁平些，視覺較順暢，如是照相打字，取平一。直行寫的字，由右至左，字長些，視覺閱讀較順暢，如是照相打字取長一。

⑤照相打字，字與字間取半個字大的字間，稱半角，視覺較佳，若畫面空間允許。但不宜小於四分之一的字間，免得字與字太密，不易閱讀。行與行間取字的全角，（一個字的大小）較佳，但以二分之一的字爲行間，最爲常見，始此閱讀較爲輕鬆。

徵

業 務

免 經 驗

固定薪 / 有出

國機會大專或高

中以上30歲以下誠

懇勤奮願從事業務工

作動腦讀者更佳恕各附

歷照自傳限時寄台北市敦

化北路一四九巷 12 – 1

號動腦月刊雜誌社人事室收

如果你認定廣告與創造是最好的生活方式,請與我同行！

▲此爲動腦月刊所設計的徵才廣告，把字當點，一行字當線，組合成類似金字塔形的面構成，視覺效果強而有力，有舒暢並不感到有壓迫、擁擠的現象。

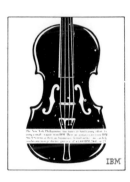
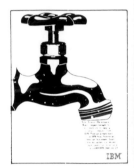

▲IBM企業廣告，字依圖也成面，配合圖也恰到好處

⑥段與段間，也要留下全角或以上的空間，每段文字敍述
的起頭，留下一個字或二個字的空間，如此較好分辨段
與段的視覺空間。

⑦某些字或須要在字行中被強調，可以畫框或字底畫線，
字級加大或套色，反白，甚至字打斜。

⑧任何一個畫面皆由點、線、面所構成，我們也可將一個
字當點，一行字當線，一段字當面的視覺，配合插畫、
色彩，構成最佳之視覺畫面。

⑨文字的編排，注意配合插圖所引發的視覺誘導功能，使
讀者不知不覺讀完媒體中之撰文內容。

⑩插畫中的人物，如眼神的表露，對讀者最具吸引力，由
此引導至安排文案部份，更得事半功陪之效。如鼻子、
口、嘴唇、甚至肢體中最具魅力的視覺焦點，帶引讀者
全讀的功效。其他如動作的肢體語言，更是設計者善用
研究的。

⑪文字在編排上，爲使視覺上好閱讀，有秩序和整體感，
最好運用以下的幾種方法。ⓐ齊頭齊尾ⓑ齊頭不齊尾ⓒ
不齊頭齊尾ⓓ不齊頭也不齊尾—齊中間ⓔ依圖的輪廓而
編排。

▲齊中間

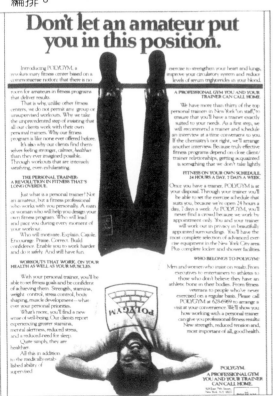

◀依圖的輪廓而編排

震旦企業智慧型大樓已經動土
AURORA 計算機行銷全世界
震旦企業已邁入多角化經營
震旦企業的銷服網遍佈全國
震旦企業有堅強的服務陣容
震旦企業有尖端的OA商品
震旦企業有明確的經營理念

▲齊頭齊尾

111

平面圖字編排設計要領

①編排中，畫面要有訴求之中心，（即視點朝向主題中心）。

②人像、物像不要出現頂天立體的構圖，人像畫面避免切割到視覺的焦點位置。如圖

③人之群像，多留意視覺的休息空間和方向前之活動空間。

④版面的切割線，要清晰明確，不要畫的太粗，造成視覺困擾。

⑤人和物像的關係要合情合理。

⑥視覺中視覺較重的圖，可置畫面的底部。

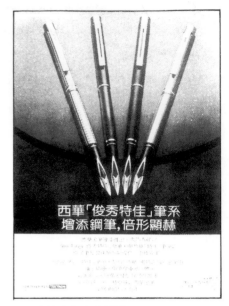

▲四支筆尖指向主標題

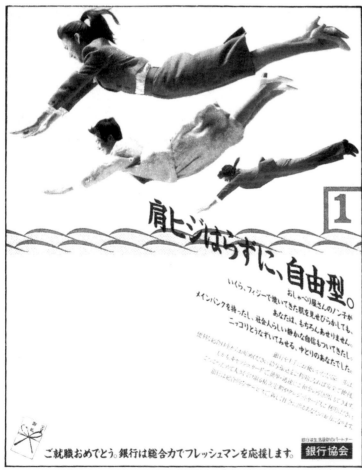

▲人物運動方向，前留有視覺空間較佳，「字」亦配合了動的方向。

▲人像畫面，頭部勿切割過下，不然視覺上極不安定。

112

⑦分割線勿切割至關結處。

⑧分割版面，要配合圖片內容，色彩及圖片本身的構圖，
　達到視覺最佳的均衡感。

⑨在版面中，先置最小的圖片為基準，再做版面的分割構
　成。

⑩風景和人物圖片，力求清晰、明朗和層次分明。

⑪產品圖片，大小不一，在編排上，力求空間大小和視覺
　空間的均衡，說明文部分講求統一和完整的視覺。

⑫色彩要求統一和適度的對比，留白也是圖，但要留得巧
　妙。

⑬版面要求視覺的秩序，編排前可先予等量分割，再行分
　配運用。

⑭注重畫面的整體效果，掌握版面整體規劃。

▲產品圖片，大小不一，造形不一，但排法上
　力求視覺空間的均衡。

▲版面中，先置最小圖片，也是最重要的主題
　，再作畫面處理。

▲分割版面，配合內容圖片，達到視覺最佳的
　穩定感。

版面和圖片（挿畫）的運用：

▲以平面圖，強調造形，再以文案做編排

▲機車局部特寫，再做文案編排

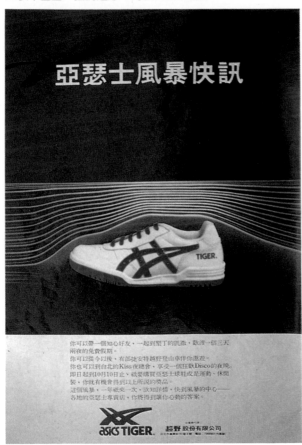

▲強調鞋子之側面造形，具流暢之速度感。

▲茗茶廣告，以茶之來源　大自然之山丘

各種不同的編排運用

▲以曲線做文案編排之空間

▲視覺之誘導

▲以畫中人物和讀者對視,加強畫面效果

▲花朵之視覺引導

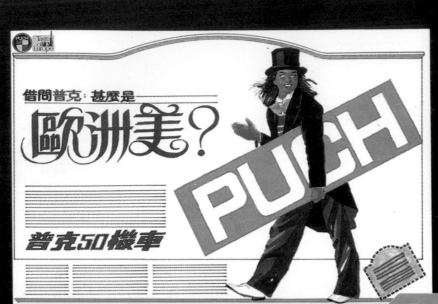

國內設計家以麥克筆繪製
的設計稿和完稿相近，繪
製手法構圖、編排、創意
值得學習
AD/康瑞家、杜興華

重新宣告(Relaunch)

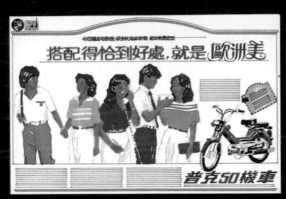

系列1·1

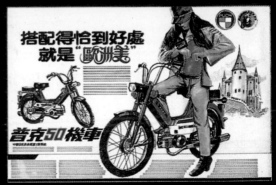

系列2·1

點出target與life style

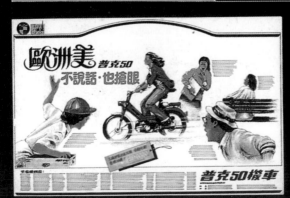

1·2

2·2

配合全省巡迴試驗

1・3

2・3

社會公益——提醒交通安全

1・4

2・4

旺季Action廣告

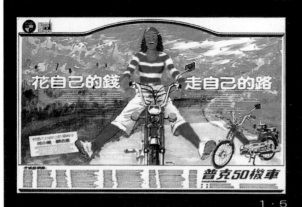

1・5

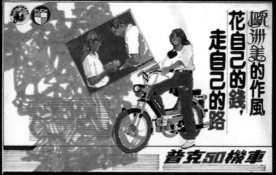

2・5

配合年終獎金發放期

● 平面構成的運用

　　一次大戰前，荷蘭畫家蒙特利安，力倡絕對主義繪畫理念運用在產品的設計和視覺傳達的平面設計上，在理性的數據中，尋求美感。二次大戰工業產品，也重視人體工學和造形的美觀，在視覺傳達上也因電視的發明，工商企業的蓬勃發展，平面媒體的設計，企業形象的建立，更是重要。尤其在平面的視覺媒體上，宜加重視平面的構成和運用及視覺的誘導和美感。平面媒體的製作前，必先以理性的分析和視覺的導引，做不同的劃分和運作，Idea-Sketch（創意設計圖），不斷的提出，然後將媒體構成元素，如字體、圖飾、色彩等配合構成運作，達到最佳之視覺效果。（註：蒙特利安（Piet Mondrian，1872～1944）為荷蘭畫家，和德士堡（Theo Van Doesburg，1883～1931）在1917年發刊風格派（De stijl）雜誌，創立「新造形主義」（Neo-Plasticism）。造形理論，以方形來做畫面分割，不對稱的平衡，大膽的色彩配置，這個理論後來為包浩斯的造形理論基礎，發展成機能主義的設計形式。1926年在美國布魯克林美術館舉辦「De Stiji 展」，此為風格派首先運用於美國的印刷品，尤其是廣告媒體的編排。

▲原有建築正面圖

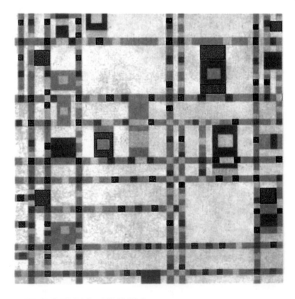

▲百老滙爵士樂／蒙特里安

▲經由構成原理整理簡化的正面圖

▲Bart Vander Leck 1910作品　工廠下班時

▲1917年以構成原理簡化成之抽象構成

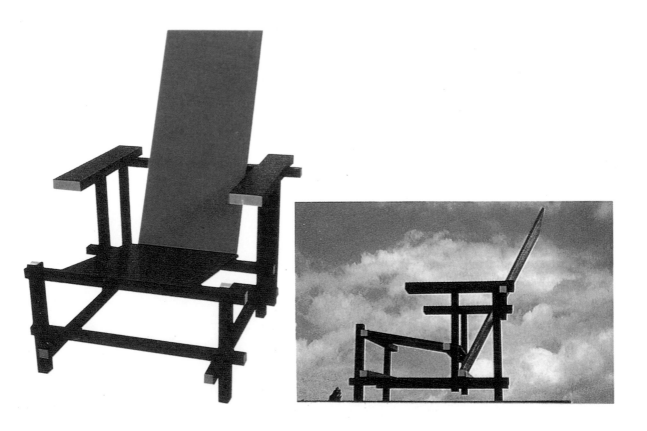

　　▲Rietveld作品「紅藍椅」，以構成點、線、面、垂直、水平、斜線原理所設計。

▲SOGO太平洋崇光百貨報時鐘以等量
　構成設計變化，具有趣味和裝飾效果。

◀ 統領百貨貼示'88流行海報，亦以等量分割設計。

▲救國團青年活動中心正興蓋的大樓，出面等量中求變化，頗具現代感。

一等量分割研究：

以1比1或½，¼，⅙，⅛…之簡單分割方法，將畫面做等大小面積的分割，然後將畫面媒體構成元素如符號、標誌、圖及文字，色彩做有規律的編排，在視覺中極有秩序感，很多媒體就是以這種方法來做編排設計的，甚至如展示設計，攝影構圖、裝飾圖飾和標榜現代繪畫的構圖形式，景觀造形設計、建築，皆善用此一方法來做設計。等量分割的優點在於畫面本身有安定、堅實、穩重的感覺，其缺點是因各部份分割後，面積同大小，致呆板而缺乏變化，但在設計構成元素複雜狀況下運用，非常理想。等量分割若予以適當的少許變化，可使畫面更生動，如圖例。如變化過大，將失去其功能。變化的方法，將正確的分割線，錯開或傾斜，變化盡量少，則將形成強烈的印象。

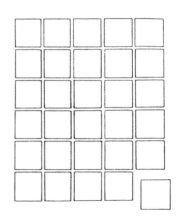

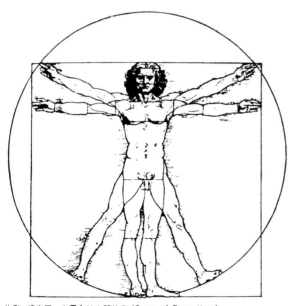

比例 達文西 方圓內的人體比例 (Canon of Proportions)

▲比例為古典時代希臘雕刻家在人體各部份之間找尋數學比例關係，杜勒、達文西是專注在這一方彀的藝術家，如人一般頭為身長七分之一或1:7.5身長等於雙臂伸展全長，肚臍至足根為頭至足根之黃金比，肚臍為頭至足根的黃金黃金比例，比例為探討數據的美的比例。

▲以上三圖為等量分割的架構

● 等量構成的運用

▲旅遊說明書封面以等量分割做構圖

▲海報設計以等量分割為畫面中心

▲說明書封面以等量構成作構圖

▲櫥窗裝飾以等量分割作構圖

二黃金比例分割：

　　以黃金比／1：1.618，或3：5，5：8，8：13，13：21～55：89之比例，將一塊面或一條線，分割成大小之比為1：1.618，稱為黃金分割比例。

　　黃金比的構成特點，具有數據比例的視覺美感，安定而活潑，具均衡感，為古今西洋學家，藝術家包括建築師，最為常用。在平面設計的構成中常為設計家所用。黃金分割比例，在文藝文興時期，義大利的 <u>Luca　Pacioli</u> 曾以「神聖比例」來稱呼。黃金分割比是人類在無意中發覺其是視覺之最佳焦點和比例，在ＢＣ四世紀發現之希臘<u>米羅維納斯像</u>，其頭至肚臍和肚臍至腳底之長度比即為黃金比例，黃金比在今日的設計運用非常廣泛，大則建築樑柱之比窗和門之寬長之比，產品設計長、寬、高的比例，以及常見的國旗、明信片、郵票、名片等等和平面內之空間配置及編排，往往運用這個原理，可以達到視覺的穩定和美感。如圖示。

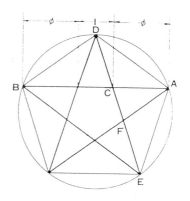

AB：CB＝CB：AC
DC：CE＝CE：DE
CF：FE：FE：FD

▲五角形黃金比例

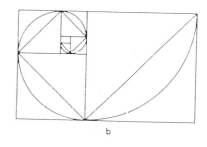

▲a、b圖為黃金分割面積比

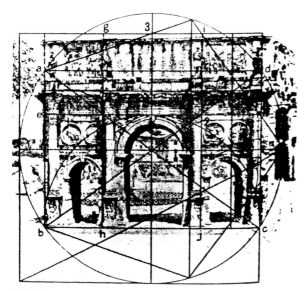

黃金分割　君士坦丁凱旋門之解析

▲西方建築家，在數據比例中發覺3：5，5：8，8：13，……1：1.618為視覺上最美，也最穩定的比例。

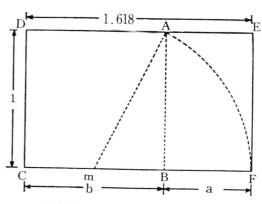

▲黃金比矩形其長‧寬之比是1.618：1

$$\frac{a}{b} = \frac{b}{a+b} = \frac{1}{1.618} = \frac{1.618}{2.618}$$

● 黃金分割運用在畫面編排甚為常見，構圖中最穩定。

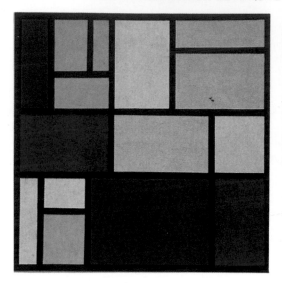

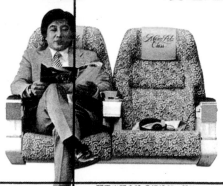

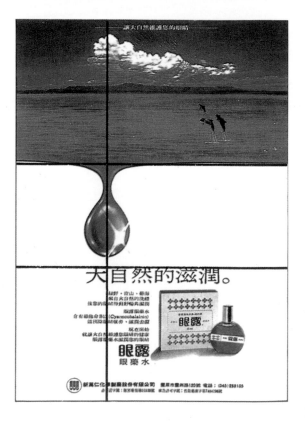

三等差級數的分割、等比級數、調和級數

　　採一〝定數〞的漸增或漸減所構成的規則變化列數的組合，如1，2，3，4，5………其為1，1＋1＝2，2＋1＝3，3＋1＝4，4＋1＝5。分割的次數愈多，定數愈小，則變化愈微，但因有一定的規則而產生韻律感，在畫面的分割運用常見，商標、符號及字體經常為設計家所用。

　　另外如等比級數分割，如1、2、4、8、16、32乘以一定數，以小倍率1.2，1.3則變化更完美，畫面分割後再做編排。如1.2倍—1、1.2、1.44、1.73、2.07。

　　調和級數的分割，以前兩項的和作為次項數的一種計算方法，鄰近的級數比愈大，愈接近黃金分割比。如1，1、2、3、5、8、13、21、34、55、89………。

▲費波納西數列

▲調和級數

▲規則數分割兩個圓

▲等差級數分割

▲等比級數

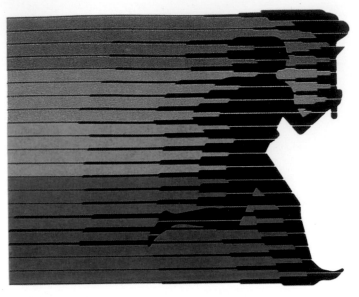

▲經過規則級數畫面分割，畫面執聖火者已見速度和節奏感。

▲學術出版展覽標誌（等差的漸變）
具空間感。

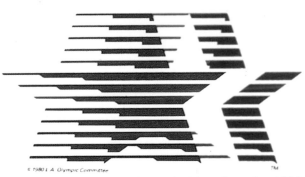

Games of the XXIIIrd Olympiad Los Angeles 1984

▲美國洛杉磯奧運、具有速度感。

▲由等差級數元素作輻射狀組合商標

▲旅遊代理公司的標誌（等差級數變化的線條，帶有平安、順利之意）。

四、數據的規則比例分割

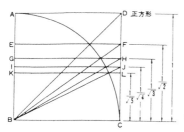

◀以正方形求得$\sqrt{2},\sqrt{3},\sqrt{4},\sqrt{5}$
的不同矩形

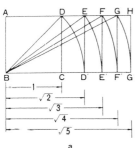

a

◀以長方形求得正方形$\sqrt{2},\sqrt{3},\sqrt{4},\sqrt{5}$
不同的矩形

$\sqrt{3}$ 矩形

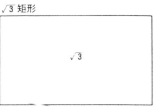 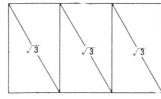

a

▲$\sqrt{3}$矩形分割三個$\sqrt{3}$的矩形

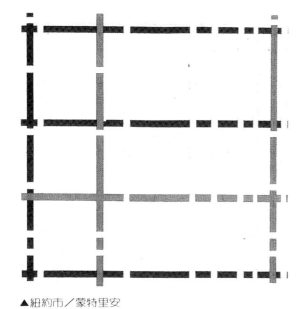

▲紐約市／蒙特里安

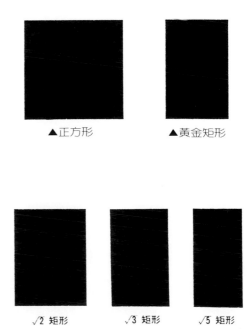

▲海報設計／阿爾米・馬衛尼爾

▲正方形　　　　▲黃金矩形

$\sqrt{2}$ 矩形　　　$\sqrt{3}$ 矩形　　　$\sqrt{5}$ 矩形

五 自由分割（非數據的分割）

　　採取自由的尺寸、面積，毫無拘束的分割，這種分割的目的在追求一種與數學分割（規則、整齊之美）的對比，也就是不規則變化的趣味性，針對數學分割所無法表現的特色。例如建築物的外表壁面的處理，不用整齊的方塊瓷磚，而採用大石塊切下的石板片，如此可以緩和建築物的呆板造形，給人一種輕鬆而自然美的視覺效果。製作要領㈠不可隨意堆積造形㈡不論什麼造形都要有統一性。卽（全部單元的組合爲一個整體）。因此形狀的類似性是非常重要的。㈢面積、方向、色彩也需要具有統一性。

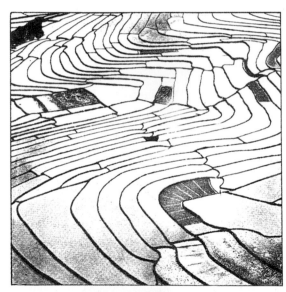

▲梯田俯視，造形自然，分割無形中，帶有秩序感

▲松果螺旋排列，具有方向統一感。

◀自由曲線分割

創意和設計的運用：

　　Idea的定義，在英文字典中解釋爲「理念」、「意想」、「思考」、「想像」、「計劃」等。創意並非無中生有，而是將舊有的經驗，事或物組合、整理成過去未曾有人做過或未曾有的組合。將記憶中的事物、原理及零亂的資料重新組合改變，使之成爲新的、有效的、有用的，乃是創意的目的。創意難在創新、有效的功能，不然就是模仿了。在創意的過程中，感性、感受或稱「Sense」是很重要的，人的智慧中有創造的思考力，感性所引發的聯想作用是創意的導引線，再加適當的判斷和分析整理，卽成了最有效的設計功能。但是一個新的觀念往往也會被判斷掉，因而在創造思考中勿判斷，兩者必需分開。設計的途徑：①仿古②創新。仿古是將已有的事、物重新整理，使之煥然一新，回味無窮。創新乃是已有創新的意念，將過去的資料和記憶中的事物，重新安排組合、改造，必須很新的，自己環境所沒有的或世界上也沒有的。其二是具有高度的實用價值和精神價值。

▲重新整理組合，使之具新的、有效的。

▲繪畫作品

▲將已有的繪畫作品改造具有功能的包裝，也具裝飾和辨識性。

▲狒狒

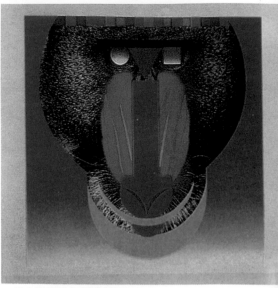

▲經由整理後的視覺畫面

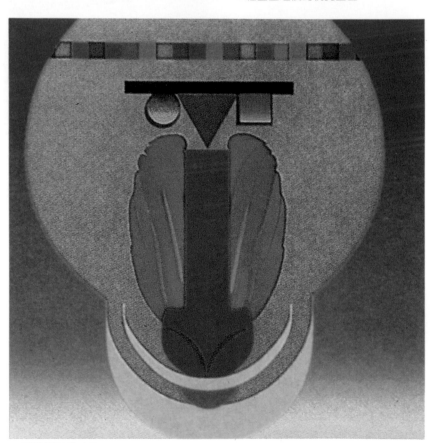

▲更趨簡潔的造形

▲由寫實的動物臉部造形，經由面的視覺簡化，整理，造形
　簡化的結果，視覺更強了。

創造力思想源於想像，但先見的是幻想力。幻想力是超乎實際的，透過心智活動的能力，包括①吸收的能力一靠着視聽媒體和感覺及學習演練不斷。②保留的能力一即記憶和追憶的能力，靠腦力、智力來記憶。③理解的能力一即分析和判斷的能力，將該吸收的保留，以理解力來推演、整理。④創造能力一乃是人腦最具獨特的能力，即先知和構思的觀念。使之更爲實際，逐漸將創造的理念，表現出來。其中創造力和判斷力彼此交替實現完成。通常創造性是爲不滿現狀的積極面，判斷性則是站在消極面加以否定，因而滿足現狀是創造性思想過程中最大的障礙。

抑制創造力的因素①習慣性一有碍問題的解決。②自我沮喪一爲創造力的障礙。③膽怯一有抑制創造觀念的成長。④傳統一也是創造力的包袱。有助於激發想像力的方法：①改作一非模仿，參考後再加上自己的意識創新。如改變造形和色彩，舊物新用，舊曲新唱等，促發商品的生命力，這是重要的。②修正一非改變本質，而是將原有的條件重新組合，使他更具功能和設計的變化性。如糖的製造，由粒狀變爲粉狀再成小方塊的方糖，甚至成骨牌形的長方形。③替換一設法改用另一種代用品，這也是設計新觀念的方法。如畫面中的構圖和編排中的留白，以無代替有。乾旱時的人造雨。人力轉成動力如自動門，自動排檔等。電風扇，碰就停等皆是。

發展創造力的方法：①經驗和閱歷一爲產生新觀念的燃料。②才能自我磨練一能力的養成是自己努力的事。③嗜好與藝術的結合一嗜好有兩類一是獲得性的嗜好二則欣賞性的嗜好，將配合美的形式和實用功能，重新再造。④閱讀能充實創造力。⑤寫作、多畫可以磨練創造力。⑥行要有開始，「做」是很重要的。

▲THE EXTRA─TERRESTRIAL的簡寫「E‧T」，帶給人們極特殊和新鮮的感受表現了幻想的色彩，實現在行銷推廣造成無比威力。

▲夢幻的世界，緣拾想像，如今在視覺上已給觀衆們滿足。

有助於產生想像力的方法：加、減、乘、除法和重新
編排，顛倒組合。①加法－加大、加多、在視覺上給人一
種力量、在心理上給人一種回饋。如祥瑞汽車1000cc的銀
翼，強調2又2分之1的空間，在促銷的廣告上，得到甚
大的迴響。近視眼鏡，另加太陽眼鏡片等。②減法－減少
、縮小之意，在視覺上是袖珍型，在使用上也非常的輕巧
，如迷您型的電視機、迷您型單車等皆是。③乘法－倍增
、無窮變大之意，如免削鉛筆（有加乘的意味），多功能
組合音響和傢俱等。④除法－有分割和省畧的意義－如漫
畫人物的特徵誇張，或簡化，中國傳統傢俱的八仙桌、雨
傘的兩折或三折等。⑤重新排列、顛倒組合－如編排的設
計、編排的格式改變，也可形成不同的視覺變化、兒童的
積木遊戲，可將積木做成各種不同的形式。另外縫紉機的
發明、不將針孔放針頭，而將針孔放針尖。

▲聯想有助創意－鉗子來自螳螂的前足

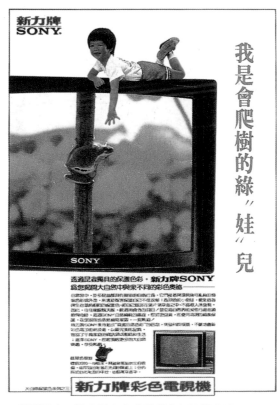

▲電視加大，孩童縮小造成視覺的對比和誇張
　（加法、減法原理）。

▲眼鏡多功能，以免丟失（乘法原理）。

▲一種款式，不同色彩選擇（除法原理）。

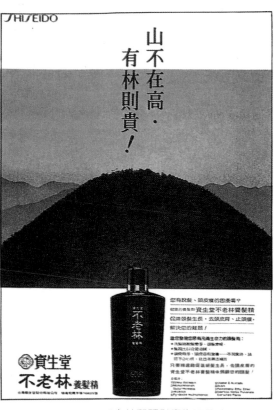

▲取名「不老林」可聯想山林和頭髮廣告極具威力

▲將音符的點，改作人物插畫，極具趣味（替換）

▲買一部車，附贈配備多。（加法、乘法原理）

▲將腳足誇張，若是巨人腳足人物縮小，在視
　覺有很大的訴求力（加法、減法原理）

133

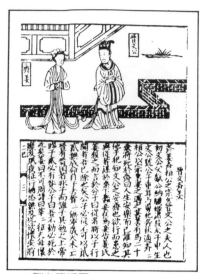

▲列女傳插圖

▲文學版畫插圖（明）

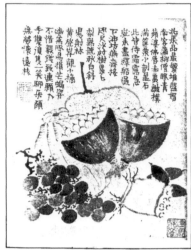

▲金農蓮子葡萄册頁（清）

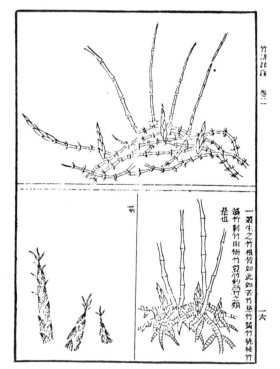

▲竹譜插圖部份

▲息齋竹譜　李衎（元）

▲布雷克　約伯記　插畫　　1820年

● 「新美術工藝運動」自然曲線造形
　取代機械造形，插畫家所繪的，亦
　趨這個時期風尚。

▲羅馬傳說　格爾卡斯之母　諷刺插畫
　指她的子女即是珍珠寶貝　1842　杜米埃

▲尤傑奴・古拉歇的插畫

▲菲爾南德・庫諾夫的插畫

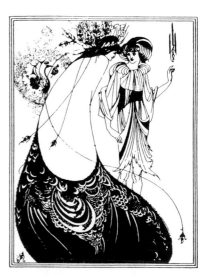

▲"莎樂美"之插圖　王爾德所著
　畢爾茲利所繪　1894

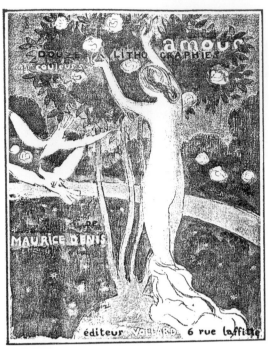

▲版畫集「愛情」的封面插圖 德尼 1898

▲1940年英國色彩協議會發行的宣傳冊
插畫

▲1940年英國色彩協議會發行的宣傳冊插畫

▲1949年近代平面媒體—金龜車廣告
插畫表現的手法頗有其風格

插畫的功能

插畫在運用功能上大體上可分為圖解說明用的插畫，故事

內容插畫以及裝飾性插畫三種。

▲圖解說明插畫

▲裝飾插畫

▲故事內容插畫

在狹義的論及插畫，祇要是手繪或製成的圖飾皆稱之。廣義的插畫，祇要能達到視覺要求的最佳效果和理解的認知圖飾，不論它是畫的、剪貼的、描繪的、拓印、噴畫的、染印、晒的、攝影暗房組合的、加壓浮雕、紙雕插畫等。

插畫的種類：⑴表現姿態—寫實的、抽象的、半具像、超現實、科幻的。

⑵情緒效果—理智形（幾何構成），熱情奔放（寫意、直覺的），幽默效果（詼諧、諷刺、誇張的），神秘的效果（懸疑、恐怖的），童畫世界的（漫畫的、卡通的），科幻效果（想像未來、外星太空、最新科技武器和戰爭），羅曼蒂克的效果（戲劇性、兒女情、裝飾性）。

▲紀元220年東漢擊鐘圖　拓印

▲唐　永泰公主墓之壁畫「宮女圖」

Surface. Texture.
Form. Line. Color.

Only Words,
Until an Artist
Uses Them.

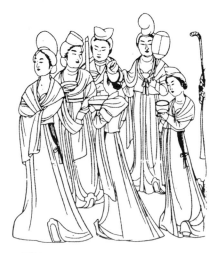

▲將「宮女圖之壁畫描繪之線畫」

◀左圖為剪貼圖案海報
　作者Milton Glaser

140

▲攝影暗房組合作品

▲紙雕插畫作品

▲美國AIGA作品（梁灝）

▲噴畫作品

● 插畫作品實例

(1)表現姿態

▲寫實的

▲半具像的

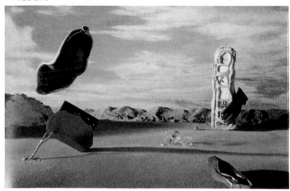

▲超現實的

▲科幻的

(2)情緒效果

▲幻象性

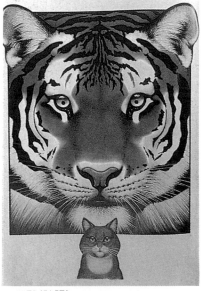
▲幽默（誇張）

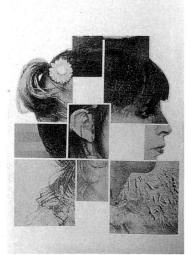
▲理智形（幾何構成）

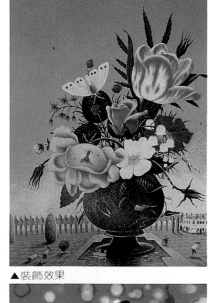
▲裝飾效果

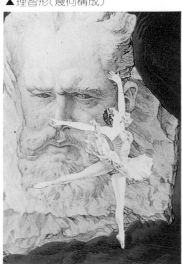
▲戲劇效果

▲童話世界

插畫的表現重點在視覺的傳達效果，而非表現姿態上，在用途上甚為廣泛一平面視覺媒體（卽一般廣告媒體、電視、海報、編輯圖書、册集目錄、雜誌、包裝、封面設計）。在技巧的運用上一噴修、針筆、竹筆、（沾水筆）、臘筆（粉性、油性）、色鉛筆（水性、可染可塗、油性兩用）、水彩（透明水彩、不透明水彩）、麥克筆、鉛筆、碳筆（炭精粉塗畫）、廣告顏料、粉彩筆、撕紙法、剪紙法、（油性、水性色料染畫法）、刮畫、毛筆水墨、滾印、絹印、電腦繪圖法。或者是無法定，祗要能達到表現要求效果。

▲1988年奧林匹克運動會海報　噴畫作品

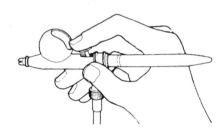

▲噴鎗和噴畫專用的水性色彩墨水

▲以同色分出明暗的立體空間

▲以大面積的漸層噴畫效果

▲針筆點描

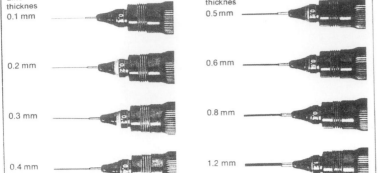

Line thicknes		Line thicknes	
0.1 mm		0.5 mm	
0.2 mm		0.6 mm	
0.3 mm		0.8 mm	
0.4 mm		1.2 mm	

▼ 以下圖例為針筆插畫

146

針筆插畫表現圖例

金堂

針筆插畫表現圖例

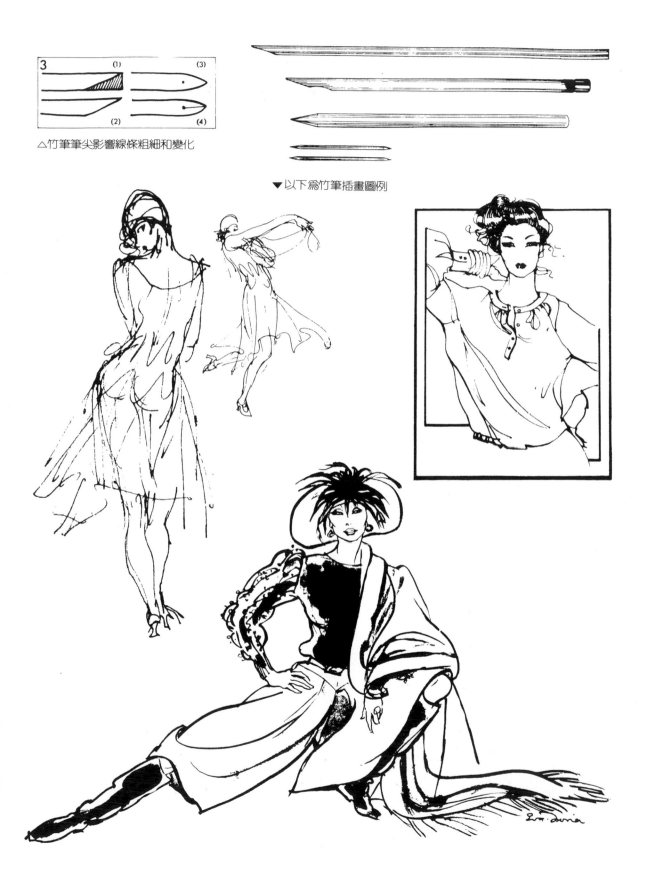

△竹筆筆尖影響線條粗細和變化

▼以下為竹筆插畫圖例

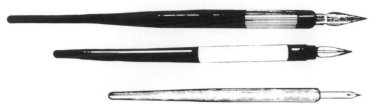

▲ 沾水筆桿和筆頭　　　　　　▲ 沾水筆專用墨水

▲ 沾水筆頭不同其繪出之線條也不同　　　　▲ 不同類型的沾水筆頭

△　以上左、右人物爲沾水筆插畫之傑作

150

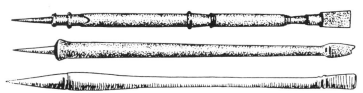

◀ 古希臘人，羅馬人已懂得用象牙、骨、金屬打造成的尖筆打造成的尖筆來繪圖寫字。

▲1503年德國宗教畫家杜瑞所繪

▲在6－7世紀西洋人採羽毛桿寫字繪畫和今日的竹筆相近

蘆葦筆

▲古埃及人將蘆葦莖削尖，當竹筆使用。

▲Moser

▲削出不同的筆尖，繪出的線條也就不同了。

▲Eckmanrn

▲Beardsley

● 1890—1925年德國「新藝術運動」
　ART NOUVEAU 時期插畫家的
　作品，其特別講究自然植物的曲
　線。

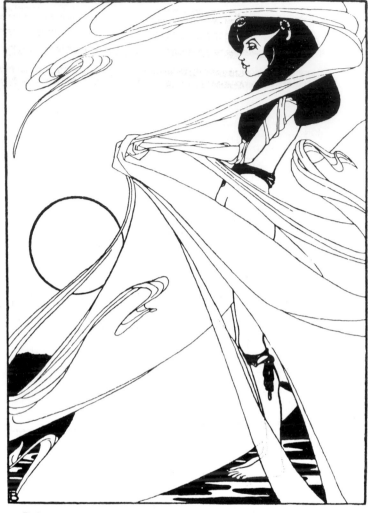

▲Behmer

▲Bradley

▲Mucha

▲Bradley

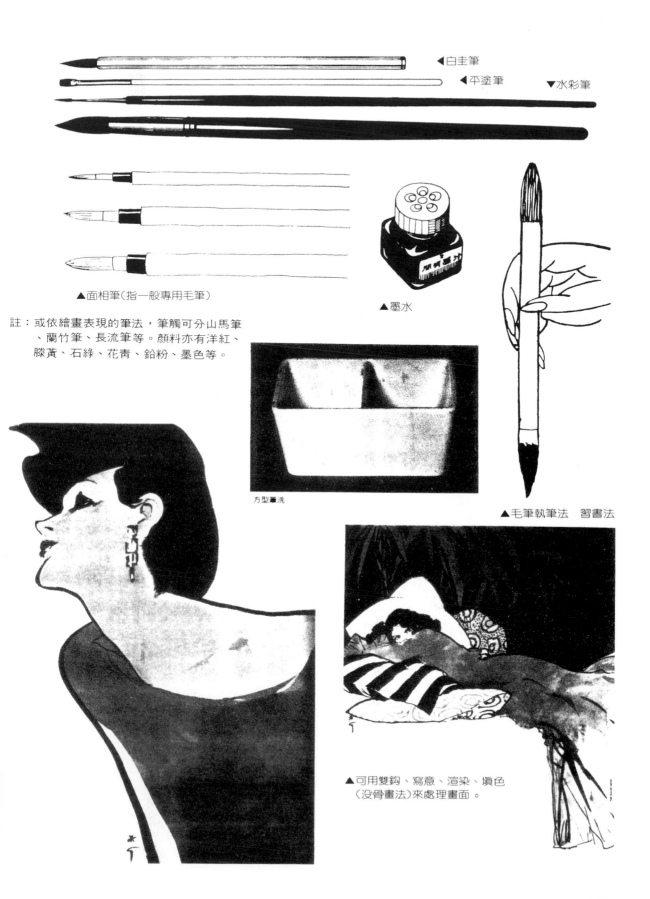

◀白圭筆

◀平塗筆

▼水彩筆

▲面相筆（指一般專用毛筆）

▲墨水

註：或依繪畫表現的筆法，筆觸可分山馬筆
　　、蘭竹筆、長流筆等。顏料亦有洋紅、
　　縢黃、石綠、花靑、鉛粉、墨色等。

方型筆洗

▲毛筆執筆法　習書法

▲可用雙鈎、寫意、渲染、塡色
　（没骨畫法）來處理畫面。

153

• 中國畫家程十髮以傳統的毛筆所描繪的人物造形

▲寶釵

▲春燈謎

▲巧姐

▲黛玉

▲法國「美寶」彩色墨水，為插畫噴畫專用顏料

▲高級水彩筆

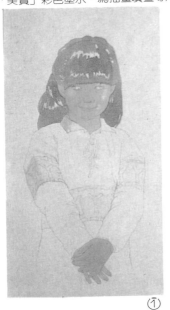

①

②

③

④

⑤

◀依圖的輪廓而編排
●國內著名插畫家　許敏雄先生之作品
　以水彩繪製小女孩人物畫像，由構圖
　、着色分解至完成圖說明。

155

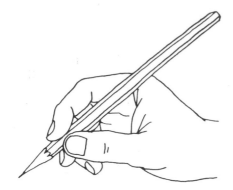

▲手執鉛筆，作爲描寫物像的畫筆

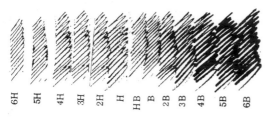

6H　5H　4H　3H　2H　H　HB　B　2B　3B　4B　5B　6B

▲鉛筆依炭墨繪出不同明暗的筆觸，在處理物像、明暗
　質感、輪廓空間時要分明。

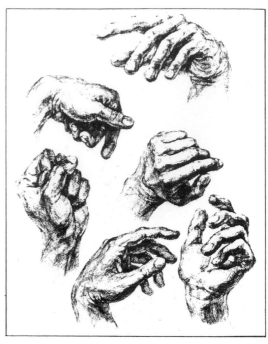

▲手的動態描寫

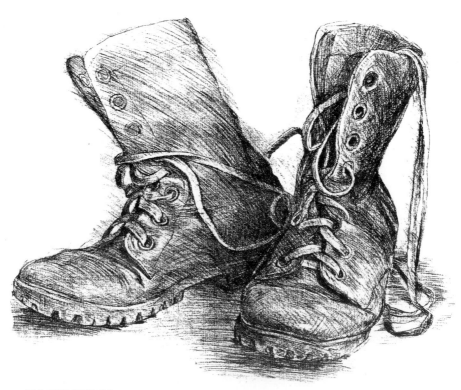

▲鞋的明暗和質感的描寫

▲鉛筆插畫

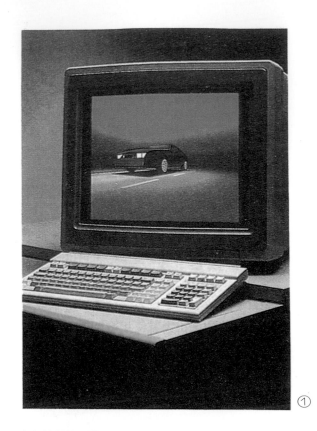

②

③

▲高科技電腦繪圖，目前已可利用現成的繪畫軟體工具，
　開發自用軟體，創作空間擴大。如圖①②③在平面設計
　，造形設計、建築，產品插畫均可運用發揮

圖1　雷射描繪

M₁M₂＝旋轉反射鏡

圖2　迴旋造形

反射掃描

④

鑽石的折射

⑤

▲雷射描繪（以光代筆）在暗室中，手持小型雷射，利用視
　覺暫留的效果，在銀幕上畫出自己構想好的畫，並以相
　機拍下紀錄、如圖④⑤

插畫表現的重要條件

ⓐ題材：取自大自然景物、靜物、人物造形、表情、動態、寫生、速寫、想像、創造之造形描寫，另外是來自攝影記錄或舊有資料之整理、描繪。

ⓑ表現方式：配合視覺媒體內容的須求及畫面空間的編排，選擇畫法和表現情緒效果。

ⓒ資料蒐集來源：來自實物忠實的描寫、速寫，及攝影拍攝，精細速描，改變寫實物像，加強誇張之視覺效果，舊有插畫、傳統插畫、圖飾的蒐集。如年畫等

ⓓ造形改變一經由簡化或誇張，暗房操作變形之效果，將程序改造的過程記錄下來，另用組合、嫁接、併圖的方法，來進行繪製。改由不同技法、色彩來描寫。

ⓔ構圖和佈局一配合畫面編排要素，做視覺最佳的安排，便加速讀者理解速度及閱讀的活力，圖文並茂，加上綺麗色彩，筆劃線條的魅力，更具裝飾的趣味性。

ⓕ插畫的視覺冷、熱效果一這是插畫造形表現前必須先醞釀的。如冷效果的插畫一冷靜、澄清感、知性的、理智的、幾何構成的、抽象的、表現機械、科技文明的。熱效果的插畫一寫意、感性的、興奮的、速度感的、五彩繽紛、裝飾感的。

插畫除了要求描寫繪畫的能力外，想像力和造形創造力是不可缺的，若再加上敏銳的觀察力及人生的歷鍊，將使畫面內容表現的栩栩如生。

▲以大塊面的色彩紀剪貼插畫

▲寫實的插畫描寫

▲寫實的描寫

◀以不透明顏料所繪一具裝飾色彩的動物插畫

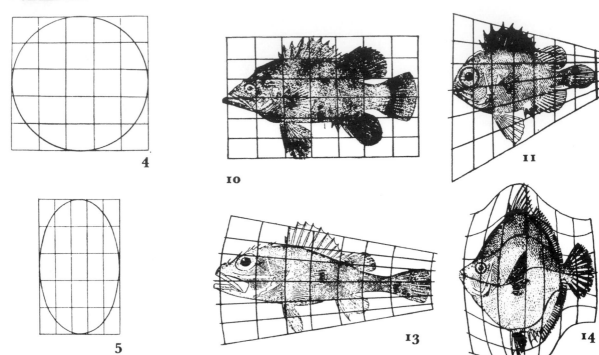

▲以不同比例和角度，所繪出變形的插畫

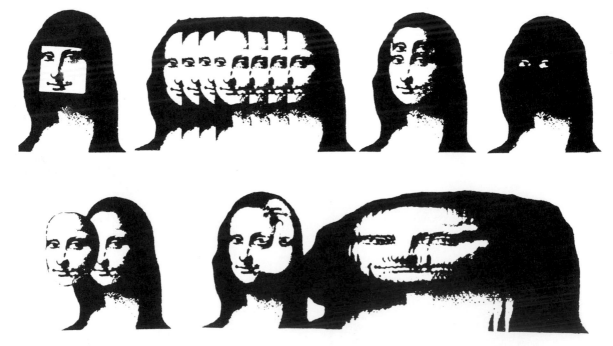

▲以暗房技巧所構成的蒙娜麗莎的畫像　福田繁雄

◀ 經由數據的變化，使人物造形更爲活潑而有變化。

▼ 經由電視多媒體所組合成多變化的畫面、滿足視覺的要求。

3×3

2×2

1出力

9出力

3×3

2×2

3出力

2×2

161

繪製設計圖，可採不同技法（畫筆）來表現

1

2

3

4

5

6

①噴畫②不透明水彩畫法③水彩④彩色墨水和黑色簽字筆
⑤蠟筆畫⑥針筆點畫

書籍、雜誌封面設計：

　「表裡合一」，好書也須要透過好的視覺外觀帶導讀者
選擇和珍藏。封面的功能，除了保護書籍的完整，還有裝
飾和辨識的視覺功能。書籍已成現代人生活中的一部份，
內容的充實，也要考慮到銷售的方法，好的封面設計即是
最有利的自我促銷廣告。從事設計工作者，必須對書籍的
編輯工作勝任，也更須加強書籍的門面設計。

▲古代的簡册寫於東漢和帝永元年間(西元一世紀)

◀中華民族相傳五千年以前黃帝的史官倉頡就
　發明了文字，有了文字，爲了記載、著述，
　因而有了書，真正談到我國圖書，那只能追
　溯到西元前1384年。從這個時期開始，書籍
　就是將文字寫在狹長的竹片上，編連成册，
　還未有所謂的書，當然也就無封面。

163

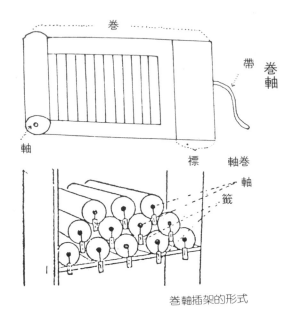

卷軸插架的形式

旋風葉

經摺裝

經摺裝

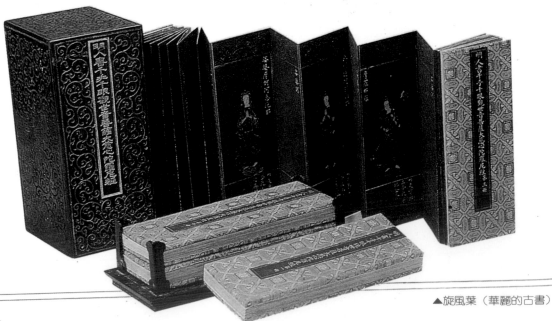

▲旋風葉（華麗的古書）

書背

書口（版心）

書根

裝書函匣及古書

▲古書與裝書函匣。

四庫全書經、史、子、集四色絹面

▲ 四庫全書封面

春秋經傳集解

▲富麗多彩的古書封面

◀ 錦布書衣

蕭尺木先生手授圖書

離騷　湯燻上繪梓

▶ 清　順治二年刊本之扉頁
中華書局影印出版

▲ 其特色是版式和行款，每一本古書。
版式行款，

▲款行刻版

▲遠鏡圖　徐光啟撰「新法算書」

欽定四庫全書

新法算書卷二十三

明　徐光啟等　撰

遠鏡說

人身五司耳目為貴無疑也耳與目又孰為貴
平昔亞利斯多稱耳司為百學之母謂凡授受
以耳學問所以彌精彌廣也若目司則巴拉多
稱為理學之師何者蓋當其陛與物遇見其然
即索其所以然由粗入細由有形入無形理學
始終總目為牖矣而不寧惟是明光色較形
聲臭味獨目居上分不既屬於目乎觀夫亞尼瑪
以目為居止孟子謂存乎人者莫良於眸子則

遠鏡圖

▲大備對宗「圍棋古譜」

指下象棋幾著消殘秦世界
手中龍杖一朝扶起漢江山

四皓隱商山

光緒癸卯正月

湖北學生界　第一期

各省留學生宣揚革命的刊物 ▶

166

▲民國三十二年，台灣女畫家陳進，爲其父的文集所設計
　的封面。

▲「台灣風土記」立石鐵臣的封面設計

▲「文藝台灣」立石鐵臣，宮田彌太郎
　所繪的封面。

▲「台灣文學」陳春德所設計的封面
　民國三十三年

● 目前由國內設計家所設計的封面設計

書籍封面設計必須考慮的條件：①銷售之對象（購買者市場及其要求的層次）。②封面的裝飾圖（插畫）和書名及書籍內容必須符合。③書籍內容的菁華，可將其題或標題以強眼的字帶標示在封面。④強調封面的裝飾氣氛。⑤書背的編排不可忽視，書名、作者、出版社、冊、集數，必須標明。⑥書名字體的選擇，除明識度高，更要配合動人的畫面，使書籍具整體感。⑦封面紙張的磅數、書籍開數、裝釘的選擇要考慮。⑧再讀性高，印刷精美更是重要。⑨強調書籍刊物的視覺形象，如編排格式和開數統一。⑩在封面外觀上和其他書籍、雜誌有區別性。

　　書籍封面設計的構成要素：①文字—書名、出刊期數、作者名、內容摘要、出版社名及出版社商標②插畫—表現形式可分為ⓐ攝影ⓑ插畫（可參考插畫部分）ⓒ文字造形變化ⓓ電腦繪圖③主色系的選定④編排格式的統一性。

▲簡化造形 以幾何構成設計的封面

▲韓國以構成、噴畫所設計的封面

▲將人物簡化成幾何構成的封面

▲以幾何構成設計的封面

各式之書籍封面

▲插畫意味濃厚的符號造形封面

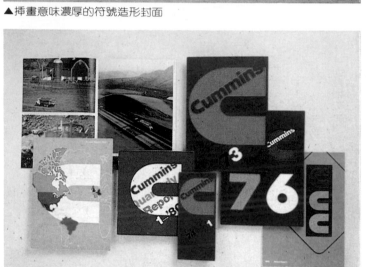

▲以企業的標誌作爲畫面圖飾的元素

▲ 簡潔的造形構成的封面

● 書本封面設計尺寸（實書尺寸） ●單位／

開本	平裝（裁切邊）	精裝（製稿時四邊需各加約1.5cm折邊
大8開	25.9（寬）×37.2（高）	26.8（寬）×38.2（
菊8開	21×29.8	21.6×30.8
15開	23.6×21.4	24.3×22.4
16開	19×25.9	19.6×26.9
20開	16.9×20.2	17.5×21.2
25開	14.9×20.8	15.2×21.8
32開	13×18.9	13.6×19.9

◀以色彩的同色系，明度不同所構成的封面

書籍封面設計步驟：①繪製設計圖（Idea-Sketch)包括編排的格式②定出設計圖及完成色稿③拍攝④打字完稿標色⑤印刷。

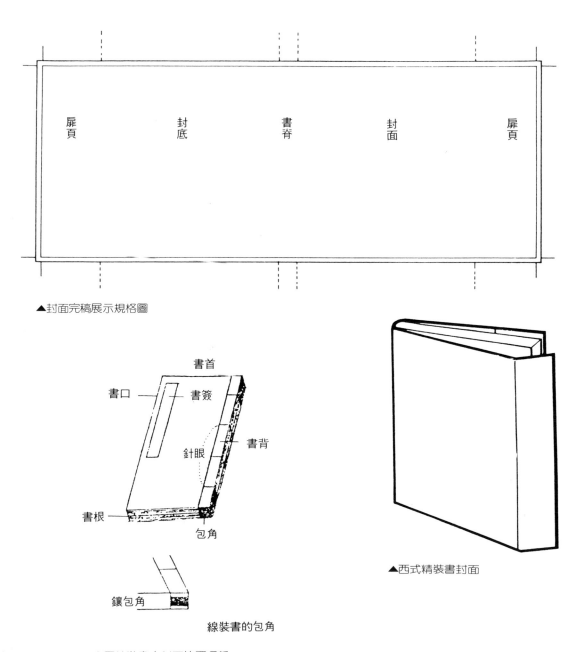

扉頁　　封底　　書脊　　封面　　扉頁

▲封面完稿展示規格圖

書首
書口　　書簽
書背
針眼
書根
包角

鑲包角

線裝書的包角

▲中國線裝書之封面位置名稱

▲西式精裝書封面

書籍封面設計要領：①加強書名文字的美感和識讀效果。圖文分開，書名文字造形要配合插畫的風格②注意封面的編排設計，通常書名編排在上方為多，插畫主題在下③封面插畫可跨至封底配合封面做完整的設計或另行設計留白④書背指封面至封底的厚度，設計力求簡潔，大都印書名、作者、冊、集數、出版社，置於書架便於取閱，字體宜和封面同⑤封套為了保護書籍的外觀或成套裝的包裝而設訂，重點在於多冊書好携帶，通常以貳冊或參冊為一套（因書的厚薄決定），封套封面以書全名為主題，較為講究和封面設計圖飾相近。

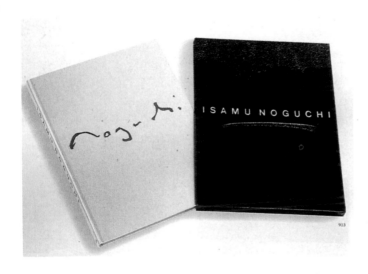

▲以半具像的人物、廟宇線條為構成元素

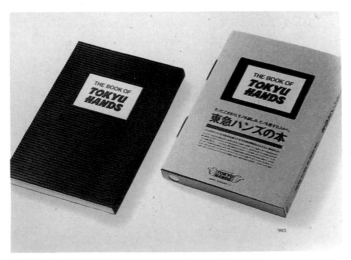

▲精裝書封套和書的封面以文字為畫面的構成元素

▲以畫面不同分割，配合字和色彩的封面

月曆設計

　　（Calendar）又稱曆法或稱全年行事表。曆法　即是人類記載年、月、日的計算方法或推演日、月、星、辰之運行、定立歲時四季農作耕、收和節氣的方法。（中國人用天干和地支合併，配合年、月、日用來記載和推算時間。）

　　現行世界各個國家和民族，使用的曆法不同，通常可分為三種：陽曆、陰曆和陰陽曆。「陽曆」以地球繞着太陽公轉一週為時間的計算單位，計365天5小時48分46秒。為了好計算採365天為一年。「陰曆」以月亮的圓缺變化的週期作為計算時間的單位，以陰曆的月計29.5306天，因而有大月和小月之分，大月三十天，小月二十九天，陰曆的一年共是354天。古時中國、埃及皆用此曆法。陰曆和陽曆一年相差十一天，三年即相差一個多月，所以陰曆每三年或二年就增加一個月稱為「閏月」。中國殷商時就有十三月的名稱，後來採「十九年七閏」來設置「閏月」，再來採更精確的夏曆，那是中國通行的陰曆。

　　註：干的數目有十個是甲、乙、丙、丁、戊、己、庚、辛、壬、
　　　　癸；支的數目有子、丑、寅、卯、辰、巳、午、未、申、酉
　　　　、戌、亥。把天干與地支配合就得甲子、乙丑、丙寅、甲戌
　　　　、乙亥等，以六十年為一周期。

　　目前我們使用的陽曆為西元前753年古羅馬人所發明。古羅馬人並訂定新年為一月一日開始，每月的初一是商人結帳的日子，當時稱Calendarium，後來簡化成Calendar，事實這個月曆也含有「總帳」和「利息計算帳」的意思。另一種曆法值得一提是在墨西哥東南部，早期的文明（瑪雅文化—在阿茲特克AZTEC）時期的「石曆」或稱「太陽曆」，更是精確無比，他們將一年定為三百六十五點二四二日，每個月是二十九點五三〇二日，與現代天文學的計算僅差0.0002日，非常精確。

　　月曆的種類：日曆、週曆、月曆、雙月曆、季曆、半年曆
　　、全年曆。

　　註：有屬於宗教使用的教會曆——在中古世紀。西方為宗教和人
　　　　民生活不可分，故為祭曰、聖典、齋戒均有記載。

▲唐乾符四年印本曆書為我國現存最早印本曆書之一

▲漢　石日晷

▲乾清宮前的日晷

● 中國在天文曆法的探討

▲測恆星赤道經緯度之器
　清　徐光啟撰

▲清　渾天儀圖

▲測恆星相距之器
　清　徐光啟撰

● 唐　敦煌卷子紫微恆星

● 墨西哥東南部早期文明
（馬雅文化）時期的
「石曆」或稱太
陽曆。

▲日神盤

節曆盤▶

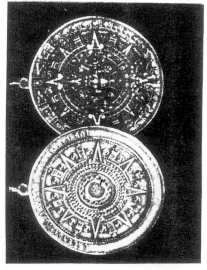

◀月神盤

月曆題材的選擇：一年可以用春分、夏至、秋分、冬至四段或稱四季，每季再分六小段，全年就有二十四小段，也就是廿四個節氣，中國從漢代時卽將廿四個節氣定名爲立春、雨水、驚蟄、春分、淸明、穀雨、立夏、小滿、芒種、夏至、小暑、大暑、立秋、處暑、白露、秋分、寒露、霜降、立冬、小雪、大雪、冬至、小寒、大寒。此乃包含了天文、氣候、農業和物候之自然現象。四季變化有立春、春分、立夏、夏至、立秋、秋分、立冬、冬至八個節氣。立春、立夏、立秋和立冬叫「四立」，表示四季的開始。及映氣溫變化有小暑、大暑、處暑、小寒、大寒。及應雨量有雨水、穀雨、白露、寒露、霜降、小雪、大雪七個節氣。反應物候現象有驚蟄、淸明、小滿、芒種四個節氣。可由此推演具有氣候、四季和自然間物像的代表題材。如四季代表的花卉和水菓、四季的景物、四季代表的傳統節日——春節、元宵、淸明、端午、詩人節、中秋、七夕牛郎、織女會、登高等。除此之外尚有以梅、蘭、竹、菊、松、柏等爲題材。在畫面內容上尚有以可愛動物、珍禽、海洋世界、昆蟲世界爲主的動物月曆。古文物及民俗活動的古文物、民俗月曆。古畫、書法、雕塑、插畫、漫畫爲主的繪畫月曆。以人體藝術或古畫仕女或模特兒之人物爲題材的人物月曆等。

▲元　光元年曆譜註曆

▲東漢畫像石牛郎織女圖　七夕牛郎織女會

月份	初一日
正	己丑
二	己未
三	戊子
四	戊午
五	丁亥
六	丁巳
七	丙戊
八	丙辰
九	乙酉
十	乙卯
十一	乙酉
十二	甲寅
閏	甲申

▲晉　墓磚畫（牛耕）

●中國以農立國自古年分四段（四季），每季分六小段，全年就有廿四個節氣，此已包含了天文、氣候、農業和物候的自然現象。

◀唐　李壽墓　壁畫（犁地）

▲四時（風）圖詠

- 今日的藏人仍以天干地支記年，如1956年爲「陽、火、猴年」，星宿圖案內佈十二生肖、八卦等，以爲避邪。一星期七天，亦以符號表示，據記載西藏高僧以易經方法占卜事。其亦參酌中國（金、木、水、火、土）五行。而西藏之五大（地、水、火、風、空）亦講究相生相剋。

- 西藏亦採之瑞獸、龍、鳳、麟、虎、龜、蝠等。

- 道家之左（青龍）—東。右（白虎）—西。前（朱雀）—南。後（玄武）—北。代表星宿，也是人體內之肢絡。

- 漢人以松、鶴表長壽，藏人老人則以鳥、鹿、樹水、石爲長壽表徵。

 註：雪山獅子傳是喜馬拉雅山曾出現的瑞獅，爲藏人帶來好運和豐收，後爲道士引至漢地，不久瑞獅死後，漢人乃將獅皮作獅舞，以表吉祥。

▲十二生肖圖案避邪之用

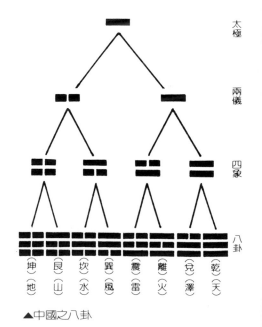

▲中國之八卦

▲漢藏二地之五行圖　水、金、土、火、木

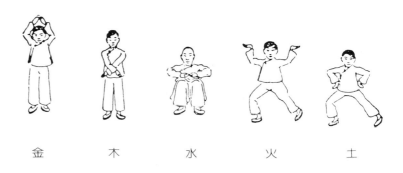

金　　　木　　　水　　　火　　　土

▲青龍、百虎、朱雀、玄武之天像圖

181

以中國十二生肖漫畫表現 ▷

ARIETE
21 marzo-20 aprile
天羊座

TORO
21 aprile-20 maggio
金牛座

GEMELLI
21 maggio-20 giugno
雙子座

CANCRO
21 giugno-22 luglio
天蟹座

LEONE
23 luglio-22 agosto
獅子座

VERGINE
23 agosto-22 settembre
處女座

BILANCIA
23 settembre-22 ottobre
天秤座

SCORPIONE
23 ottobre-21 novembre
天蠍座

SAGITTARIO
22 novembre-21 dicembre
人馬座

CAPRICORNO
22 dicembre-20 gennaio
魔羯座

ACQUARIO
21 gennaio-19 febbraio
水瓶座

PESCI
20 febbraio-20 marzo
雙魚座

△以上爲西洋星座標誌

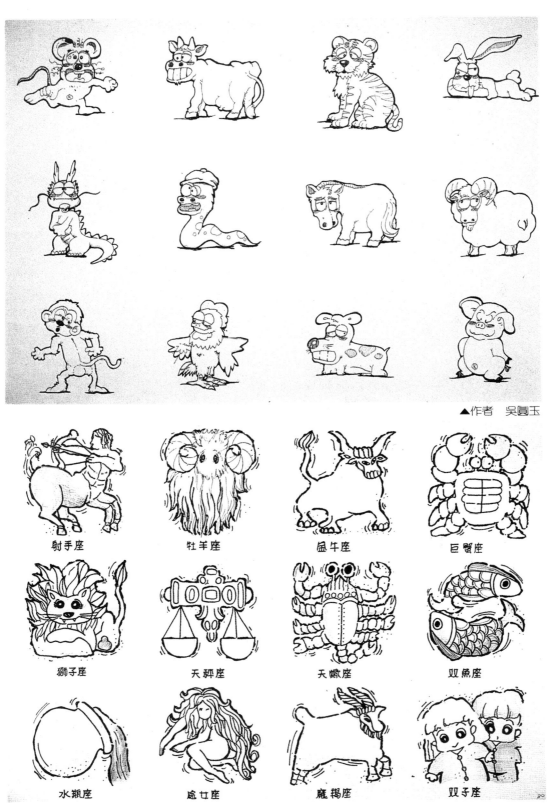

▲作者　吳圓玉

射手座　　　牡羊座　　　金牛座　　　巨蟹座

獅子座　　　天秤座　　　天蠍座　　　双魚座

水瓶座　　　處女座　　　魔羯座　　　双子座

▲以上十二生肖圖，西洋星座圖爲本書作者指導學生作品，頗具創意和趣味。　　　　▲作者　林淑芳

月曆之功能：①實用性—記載人類的日、時、行事、節慶、農耕、作息及生活規範等。②裝飾性—漸漸爲家居、辦公室廳吊掛。③廣告性—月曆是靜態的廣告，而且時效長久（一年），也是企業公司做爲P.R.(Public Relation) 公共關係的利器，並爲回饋消費者最受歡迎的贈禮。④商品性—專屬於實用性和裝飾性，供爲市場銷售。

月曆的構成要素：ⓐ封套、封面、張頁（畫面開數：菊全開、菊對開4開、8開不等）ⓑ文字—年、月、日、星期符號，日數字符號以通用的阿拉伯數字爲主，星期一至星期日可予文字（中、英），文字或具設計符號造形爲主。ⓒ色彩：除圖飾外，星期日標以（紅橙）色爲主，星期六（綠）色或青色爲主，其他數字、文字以黑、灰黑色。ⓓ圖飾—插畫（攝影、人物、卡通、符號造形、構成（歐普、普普藝術及其他繪畫立體作品）ⓔ企業名和商標、產品圖和電話、住址。月曆的外觀形式—壁掛式、桌上型、卡片式、日誌式、立體造形，乃其他特殊結構月曆。

製作材料—紙張以銅版紙150P（磅）～ 200P（磅）或雪面銅版紙及各類紙張。其他如木質、皮革、塑膠P.V.C.壓克力、金屬均可。

▲藏人—星期七日也已符號象徵

一　月	January
二　月	Febuary
三　月	March
四　月	April
五　月	May
六　月	June
七　月	July
八　月	August
九　月	Sepember
十　月	October
十一月	November
十二月	December

▲▼西曆年阿拉伯數字，已裝飾化

星　期　日	Sunday
星　期　一	Monday
星　期　二	Tuesday
星　期　三	Wednesday
星　期　四	Thursday
星　期　五	Friday
星　期　六	Saturday

製作設計注意的事項：

①畫面的整體表達風格應有獨創性。

②加強印刷品質和內容品味。

③因屬裝飾功能，宜注意色彩以亮
麗、健康、富朝氣爲主。

④星期符號、西曆年、中華民國年
號可先予設計或選擇字體。

⑤數字、文字不宜過大，裝飾功能
要考慮，圖的比例爲重，數字的
比例縮小（識讀性保持清晰，字
體配合好閱讀）。

⑥設計以單月曆或雙月曆爲佳，季
曆爲主。

⑦封面、封套亦是設計的重點。

月曆製作條件考慮

①大小尺寸採全開版面紙張裁切，開數
充分運用，但也有例外（如實驗作品
）。

②外觀一取直立式長方形３比５爲多，
或橫式。其他形式如圓形、三角形，
但並不多見。

③紙張的選擇，配合印刷效果要求（凹
、凸版、平版、平凹像皮版或個版（
縮印）和特殊印刷等。

④數字字體及符號的造形設計。

⑤圖和字的編排，力求視覺清爽、明朗
。

⑥成本計算和估價的配合。

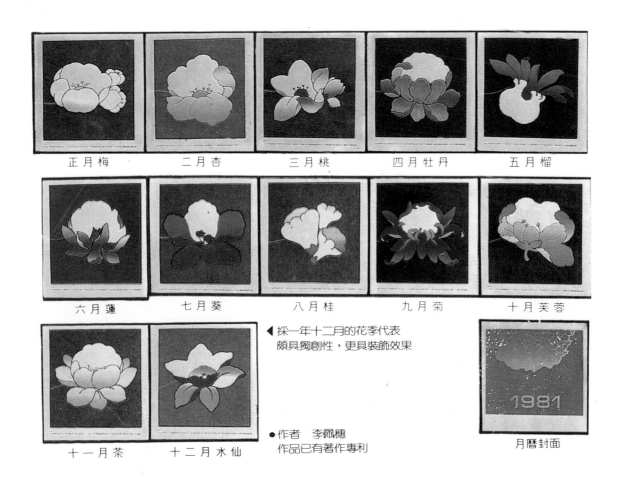

正月梅　　二月杏　　三月桃　　四月牡丹　　五月榴

六月蓮　　七月葵　　八月桂　　九月菊　　十月芙蓉

十一月茶　　十二月水仙

◀採一年十二月的花季代表
頗具獨創性，更具裝飾效果

●作者　李佩穗
作品已有著作專利

月曆封面

● 月曆製作完成實例

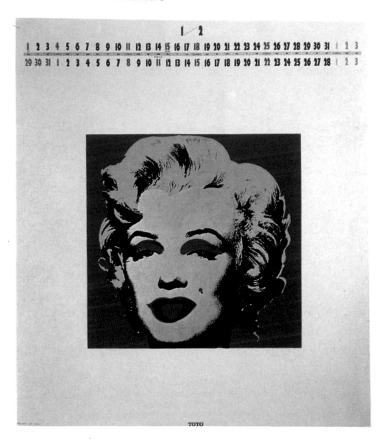

册頁（D.M.）設計

　（D.M.）廣告其為（Direct Mail）的簡寫，或稱直接郵遞廣告。D.M.的廣告術語源自美國，而且也是最早使用D.M.廣告的國家。在廣告的訴求方法，採以郵寄或散發的方式來報導廣告訊息，其媒體功效在說明上較詳盡，可以選擇讀者或消費者投遞，有特定的對象。其特色是簡單、速捷，祇要商品的市場調查詳盡，建立特定的通訊名册，加上好的設計構思和印刷必會達成廣告預期的效果。但若設計不當或散發漫無對象和節制，必也會造成環境垃圾的污染。當然D.M.的寄發，也要配合廣告策略，並非寄一次或發一次即可奏節，有時也要考慮商品和顧客間的反應，再做另一次的出擊。通常第一次寄發的D.M.，均以問候式的親切表現手法，建立客戶和企業的關係。

第二次則為顧客帶有服務性的講解產品和產品功能。第三次則將產品的優點和其他同類型的產品做技巧性的比較。本着親切、服務的態度來建立自己企業形象，達到促銷產品的最佳效率。

郵件廣告的主要形式有四類：㈠散頁傳單（Leaflet）㈡說明書摺頁（Folder）㈢目錄（Catalogue）㈣簡介和小册子（Pamphlet）㈤明信片（Post-Card）㈥信函（Sales Letter）㈦企業刊物（House Organ）

㈠傳單（Leaflet）:可分商業廣告傳單，政令宣導傳單以及選舉所使用的傳單。散發的面較廣泛印製量大，採單色或雙色印刷為主，成本較低但也有非常精緻的印刷傳單。尤其是選舉活動，名式各類的傳單，直接散發或郵寄到讀者手中。通常候選人的選傳單其設計內容和要素：①紙面以32開為主②插畫以誇張的漫畫或候選人最具代表性的近照為主，如和選民合攝具親和力的照片，演講之神情，不限頭像，塑造候選人親切形象③明例政見和抱負④強而有力的標語⑤候選人姓名和學經歷及服務處。

　商業廣告用之宣傳單和郵件式的廣告其設計的內容和要素①紙張的開數取32開、16開、8開三種較多②廣告標題

▲圖①②③皆是機車之散頁傳單構圖內容和色彩配合，極具吸引力。

◀ （正面）國代候選人宣傳單

◀ （背面）國代候選人宣傳單

▲ 旅遊之宣傳單正面和內頁

及廣告活動介紹，商品名、企業名、電話和住址③封面一
以商品攝影為前導，封面裏一商品的性能，特點或使用的
方法（分解圖先說明）。

▲設計斬堺強　星島報業在香港和海外共出版有八種中文報紙

　　創意動機：為該報設計之別出心裁之DM，並列有該報之價目表
　　　　　。報紙是精神糧食，好比中國人所謂開門七件事，「柴
　　　　　、米、塩、醬、醋、茶」，作者以柴、米、油、砂糖、
　　　　　蔭油、醋、茶葉及酒代表八種每日出版的星島中文報，
　　　　　是不可或缺的精神糧食，該DM極具民俗風格，更為中
　　　　　外人士所玩味。

▲以企業色彩及MARK所設計的各家航空公司的DM

▲日本國際牌冰箱「幸福七色，搭配裝裝潢」的DM

㈡說明書摺頁（Folder）：指的是單張摺疊廣告單單，多採用較佳紙張印刷，設計時預留摺線處，印雙面二色或三色，二面單摺、三面二摺或重複四摺，紙張開數取十六開三十二開、二十四開等。其設計的要領：①注意翻閱順序，配合插圖和說明文②加強編排的變化和內容設計的趣味。

㈢目錄（Catalogue）：可分型錄和企業經營介紹手冊。凡將商品的形態、規格、出產年份、色彩、功能、操作方法，價格以最佳之編排和印刷效果製成冊集，藉着圖示和內文設明達到促銷和推荐新產品的效果。企業經營介紹冊，以服務業使用最多如汽車租賃公司、飯店及觀光旅遊業、航空業等，但以工商企業產品型錄爲多。

▲各式各類的DM

型錄依功能可分①促銷類的型錄，介紹新產品，激發消費者購買，印刷精美，頗得消費群的喜愛②說明性的型錄—有如操作手冊、保養及裝配方法，提供產品規格，特性和維護便捷等，好使客戶了解產品，購買產品③服務報導型錄—售後之服務及修護保證，並介紹企業本身之經營理念，如何　消費着想，建立消費者對企業的信賴感。

型錄畫面構成要素：㈠圖片（產品攝影、插圖、圖解如生產過程圖、統計數字表等。㈡文字（產品名、標題、說明文、商標、公司名、地址和電話等）。㈢色彩（彩色型錄如產品本身的色彩，圖解色彩及文字色彩的運用，但也有無彩色型錄，如以黑、灰、白或黑白對比的印刷製成）。

型錄在設計中必須把握傳達的內容的準確性①產品本身的特色、結構、系列產品，獨有的機能特寫報導。②經營理念的肯定性如品質優異，實用而經濟，安全和售後服務。③藉型錄介紹建立企業良好形象。④加強版面，及設計創意的巧思，創造出一份精巧而活潑的視覺畫面。

型錄在設計技術上加強以下廣告訴求之功效：①藉生動畫面吸引消費者②以產品內容吸引消費者興趣③加強消費者對產品的需要性④藉產品的多功能或新功能，引發消

費者之購買慾⑤以分期付款或低利貸款、先用後付款方式，加強消費者購買的勇氣。

型錄製作前的企劃：①了解企業營運，產品分析、市場概況及參予競爭同產品的銷售情況。②蒐集資料和分析可表現的方式。③選定產品的主題和特色。④產品在市場形像的塑造（定位）⑤型錄規格的選定，常見的尺寸：ⓐ國際貿易標準型：21.6cm×28cmⓑＡ４型21cm×29.8cm（即Ａ４複印紙的尺寸）ⓒ綜合型：21cm×28cm。⑥封面和編輯內容力求企業形像的識別。⑦預算編製與材料選擇、印刷數量和印刷形式（單頁型、冊集型、活頁型），影響預算是紙張、特殊攝影、特殊印刷及摺疊、裝訂。⑦確定製作進度和製作品管。

▲旅遊之型錄

▲比利時Levis塗料之目錄DM

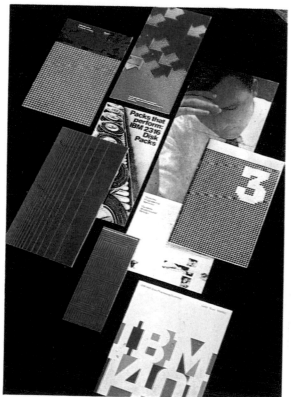
▲IBM之各類之型錄

型錄是企業產品介紹銷售，及開拓市場的靜態銷售員，但製作設計者必須站在消費者的立場着想，切莫閉門造車，在編排設計上力求視覺完美和可讀性的最佳效果，當然工商企業對印刷費用切莫斤斤計較，免得事得其反，影響了設計效果。

設計問題的探討：①強調品牌形象和企業形象，在封面編排設計視覺統一化②把握圖片和內文的字體編排效果，加強色彩配色格調，了解消費者之層次和文化背景，如日本喜加白之調和對比色，歐洲區喜咖啡色系如米黃色、褐色等③畫面產品構圖非常重要，賓、主關係要清楚④採構成原理將畫面理性的分割，（如等量分割、黃金分割、等差級數等之分割），再求視覺的技巧性變化。⑤設計原稿的色稿要正確，完稿過程要精細配合。⑥印刷打樣校對，文、圖、色彩是否無誤，尤其是標示時間、聯絡處、產品程式、價格以及電話號碼和住址是否正確。這一點是非常重要的。

㈣簡介和小册子（Pamphet）:以册集或摺頁爲主，其功能：簡要的將廣告內容菁華，做詳實的敍述和說明。運用範圍：工商企業機構介紹，政府機關及部門介紹、學校簡介和招生簡章、公共風景遊樂區、文教民俗，美術館、科學館、博物館簡介爲多。在極短的時間，讓讀者（消費者）對整個複雜的作業過程和營運導向，有更清晰的了解。

通常以一連續性的敍述構圖來說明；效果較佳，規格有廿四開和卅二開不等，封面的設計非常重視。內文和圖節，詳盡扼要，特別強調視覺之清晰，爽朗的效果。

▲（Menu菜單）的設計，其外型設計也是重點。

㈤明信片(Post-Card)：以郵件明信片做爲郵遞的媒體，採用活版絹印，平版之單色或複色印刷，成本低廉，郵寄簡便，如贈獎卷、交換卷、優待卷市場調查；通知單或邀請函、賀卡等是一種規格一致、經濟而方便的郵件廣告。

㈥信函(Sales Letter)：直接寄以親筆簽名和親筆函爲主，使接受者倍感一分親切和被重視感，函件信紙印刷和

信封印刷同屬企業識別的統一性，內文廣告辭句運用，構思嚴謹巧妙，信封、信函不限是單色印刷，力求精緻而高雅。

(七)企業刊物(House Organ)：類似於雜誌的一種刊物或單張(頁)的訊息報導。一種是對內的訊息刊物，如企業公司內部經營理念的傳達，作業協調的指示，教育、演講、新知或活動的舉辦。有週刊、季刊、旬刊等。另一種刊物的對象是針對代理商、批發商、零售商和消費者的，如新產品介紹和發表，市場訊息、短期技藝訓練和參觀活動的舉辦。通常這一類的企業刊物為商報、畫刊、報章等。這兩種的企業刊物為連繫員工、廠商和消費者的媒介，建立彼此溝通和了解商情和市場的管道，也刺激產品的銷售率。

菜單的設計

　　從西方舊約聖經記載的年代開始，大家餐飲方式的創立早已存在，但有菜單這一份記載和運用大約近400年左右，當時的菜單通常習慣當做烹調指南，告訴當時廚師們如何運用和供應不同種類的餐飲方法。在16世紀，客人往往擁有一份馬拉松式宴會複製的菜單，就得循著這份菜單所指明的路線，到達宴會的現場，享受了最可口的一餐佳餚。

　　菜單的定義不再是餐食的列表，或是值得一嘗的菜種特別餐的紀錄，如今已超乎這個需求。秀色可餐的食物外觀和滿足客人食慾的品味，一份好菜單的設計是最具威力和促銷手法的利器，現今的菜單在創意和設計的形式，已非常的講究，不僅具有其功能性（記載菜餚名稱），更具有裝飾性。

　　更因國籍，民族性的餐飲口味不同，菜單的設計更是具有區域性和地方小吃的色彩。

　　菜單也因食物烹調手法和飲食類別不同，而有不同的設計，如酒類—酒就有甚多的品名和調製方法的品名和調製方法水菓類果汁即有不同的表現形式的Menu餐食類是主食其Menu設計也因地方口味而不同如義大利餐Pizze，麵食等，法國餐，香檳雞尾酒類等，瑞士餐，德國火蹄膀和啤酒類等，日本食最著名也就是中國餐了—有川、浙菜、廣東餐、閩南菜、客家菜，等不勝枚舉，因而在設計上也應有其地方性的色彩了。

◀ 西式菜肴的目錄設計非常講究（Menu菜單）

FIAT汽車之說明書，編排和圖示說
明，閱讀效果很強調。

標緻205新車說明書，配合插畫表現甚爲突出。對中產階級之年輕消費者，極具吸引力。

卡片（賀年卡（年畫）、耶誕卡、生日卡、問候卡、請柬的設計：

　　在今日工商企業繁忙的社會中，人和人之間的探訪、問候愈來愈不容易，再加上交通的便捷，移居遷徙早已是思空見慣的事情。為了連繫彼此間的情誼，因而卡片設計在今日的人們是更顯的重要了。卡片的來源最原始的大概就是紙條留字、書信中簡潔的問候。後來加些符號（插畫）、色彩，再加上特定的日子和時間寄送，慢慢就演變成了今日的卡片。據記載賀卡中最早的是耶誕卡，在1843年英國倫敦維多利亞及亞伯特首任美術館館長亨利、柯爾、為了慶祝快樂的新年和耶誕節，想出了賀卡的意念，這也許就是最早的賀卡（耶誕卡）的由來。到了1870年英國因鑑於信函和賀卡意義不同，於是郵局決定降低了卡片（明信片）和賀卡的郵資，從此更鼓勵了人們每逢特定的節慶或具有紀念意義的日子，必會彼此郵遞，表達彼此間的情感。（註：英國是郵政制度首立的國家）。

　　卡片的種類甚多，除了節慶的卡片（如新年、情人節、感恩節、復活節、母親節、父親節、教師節）之外，在其他紀念類的（如生日、（祝壽卡）、結婚、生子生女、金榜題名、出國深造、學成歸國、畢業、就業、喬遷新居、週年紀念）祗要和人的成長、生活有關係的皆有其不同形式的卡片。除此之外有關人情事故的（如感謝、慰問、道歉、同情哀悼、鼓勵）等問候的卡片也甚多。另外一種請柬或邀請卡也是今日工商企業界或個人、團體必用。如開幕典禮，特別來賓的邀請，展覽及宴會必也會發出的請柬。今日廣告業界及設計家早已將有關的卡片，列入一種新型的媒體（D.M）來設計，甚至他們也為了能設計出更是創意的賀卡而投入大量的心力和財力。

現以中西兩方的年卡做個探討：每年至12月，即是年卡（賀年卡、耶誕卡）展售的時節，大街小巷到處充滿了過節的氣氛。在西式的卡片內容以宗教（耶穌的誕生）的故事為一種主導，松果、耶誕樹、耶誕老人、麋鹿拉雪車、鞋襪

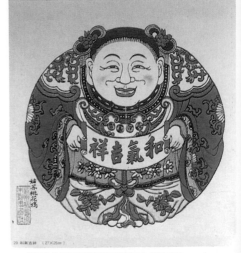
▲最受企業界歡迎的和氣吉祥年畫

▲賀壽的象徵圖飾

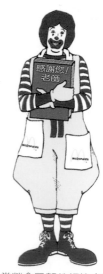
▲麥當勞食品賀教師節之書籤卡

中的耶誕禮物、圍爐大家團圓、唱詩、快樂的天使、閃亮的巨星引導著牧羊人和朝聖的東方三博士，還有聖樂歌曲 IC 製成卡片。由於西風及文化的吹襲，我們社會早已融入了這個佳節的氣氛。文字造形和內容部份：最常見的是 Merry-Christmas,或被簡化 X'mas或HAPPY NEWYEAR 等。在格式和材料上最爲多樣化吊飾立體、半立體、平面的形式甚多，表現的技法以插畫爲主：有紙雕人物、花鳥，也有利用貼布，編織、賽璐；或其他可利用的材料。單張、單摺頁最多，非常講究趣味、變化和情感。

中國式的年卡，主題特重農曆年的年景。中國以農立國，一年復始，萬象更新，最足以表現新春氣息。秋收、冬藏也是一年的辛苦，也要暫時放下工作，好好調息。爲了來年做個好準備，小孩更是歡欣年長了一歲，穿新衣，載新帽，長輩給予的壓歲錢，也爲新年增添年意，討個吉兆。

往昔壓歲錢是以紅線穿制銅錢百枚，以示長命百歲的意思。工商企業界，彼此道以「恭禧發財」祝賀，增添「事事順意」。年卡和年畫題材表現相近，在內容的區分上大致可分以下幾類：①神像類：如守護門神，左是神荼、右是鬱壘。天官賜福、五路財神、灶神、鍾馗、關公等。②家庭生活吉祥圖類：如麒麟送子、金魚滿堂、五子奪魁、蝙蝠圖案（祈福降臨）、鏈魚（年年有魚）、什錦菜肴（安樂菜）（意味四季平安）、年糕（步步高陞）、取菜頭（蘿蔔）好彩頭、蓮子（連生貴子）春仔花（每一碗飯上都插，紅紙剪成的花，這一碗飯稱春飯（飯源不斷之意），「吉（戟）慶（罄）有餘」、鳳梨指「旺來」之意。③在歌頌農事類豐年圖、男十忙、女十忙，耕織圖等。④風景，花鳥類如四君子（梅、蘭、竹、菊），花卉如鳳凰牡丹，貓蝶富貴⑤在民俗活動類，如黃龍、綠獅呈祥瑞，高蹺、旱船、舞龍舞獅，提燈籠至元宵節等。⑥文字設計均是表現中式傳統賀年卡的題材。在色彩的運用南方及北方有別，南方乃指江南，富饒之地，色彩較爲艷麗，常見的有紅、黃、

▲大家所熟知的聖誕老人

▲中國之年節吉祥圖

197

▲中國山東濰縣之「金」「魚」(玉)滿堂。

▲中國年節避邪之門神

藍、綠、紫、灰、黑色為主。北方取紫、綠、黃、雪表、紅色等，色彩對比亦相當的強烈，以表現年節歡樂的氣氛。年畫製作，在中國傳統的印製方法是以木刻版印製為主。最早的年畫起源是東漢期間，迄今已一千七百多年歷史。至於刻印的年畫最早起源，據考證在宋與金期間。

現代的年畫和賀年卡則以絹印（網版印刷）配合照相製版，變化多，而色彩豐厚。規格：年畫依居住環境和使用功能不同而制定，賀年卡則以17.5公分（長）×12公分（寬）和21.5公分×15公分（寬）為常見。其他規格也不限，祇要合於郵遞規格和重量即可。印刷的紙張絹印類以銅版紙、西卡紙、模造紙居多，木版刻印，以一般國畫用紙如宣紙、棉紙較多，印製較易。製作的形式有卡片式、P.O.P型的吊卡式或桌上型，立體式、半立體式、變化甚多，非常具有趣味和裝飾性。

▲立體式之卡片

▲獨具中國風味鎮邪之門神　賀年卡

▲獨具中國風味之獅王，求得平安吉祥。

199

▲年年有魚，以魚圖象徵

「福」倒，「壺倒」字音同，恭禧大家之意。

煮一壺水、泡一壺茶，把一壺暖暖，飲滿懷如初春●老哥，拉張板凳，也來喝一杯，話話去歲如何●談談明朝如何，管它漢界楚河，汝是臥龍諸葛，吾是龍城飛將，放眼四方，心懷天下●暖洋洋的春來了

爆竹聲響了，桃花也紅了●昨晚，是誰把一張金色的福字，倒貼在門楣上，恭禧發財、嘿/恭禧發財、嘿/恭禧發財、嘿/恭禧發財、嘿/恭禧發財、嘿/恭禧發財、嘿/恭禧發財、嘿/恭

▲柿子代表百事（柿）大吉。

HEALTH LONGEVITY WEALTH HAPPINESS

▲極具裝飾之「春暖花開」

▲明信片之賀年卡，經濟而具特色，來自日本。

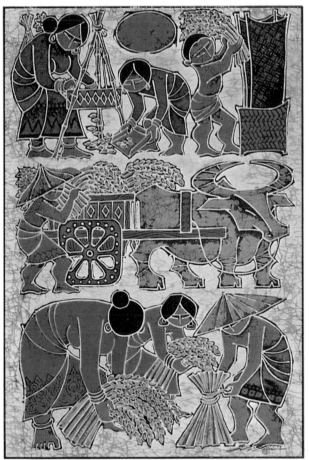

▲ 祝來年好運大豐收　明信片賀年卡

▲「糕」字音「高」，「步」步高陞之意。

▲過新年、穿新衣討個吉祥。

附錄—印刷實務

完稿

從事平面設計的過程中，付諸印刷前的重要工作就是完稿，當一件作品成熟定案後，若是大量印刷之平面媒體，則必須將安排印刷前的完稿工作，也就是把圖（原稿）拍成正片，或直接照相製版，平面媒體的版面開數決定，即開始編排版面，照相打字，或放大，縮小必要的標準字和圖飾，而後考慮套色、分色、漸層色、特殊色，標示演色表，以達印刷的平面色彩效果，和設計者要求的一致。若需要落網的圖或字；必須在覆蓋的描圖紙上對好圖位置寫明，何種類型的網線、百分比之粗細網等。

有關照相打字下節將提到，本文說明圖片原稿、完稿、及演色表使用。

圖片原稿製作：①必須先了解版面空間放置圖片的空間是橫長型的或直長型的，便於拍攝時構圖決定，另外是拍攝的主題表現的重點，尤其是色彩和主題構圖的角度。

通常底片拍攝以120，4×5，6×6，135mm規格為主，便於印刷原自然色彩效果，以拍正片較佳。為配合版面放大，或縮小，甚至去背景，取擇景，必須合乎完稿印刷放大、縮小的比例規定，通常原作放大至七倍以上則色彩粒子就粗了，當然以原作大小是最理想，由大縮小色彩較飽和，但畫面太小，視覺效果也受影響。另外相機的鏡頭敏銳度也有關係。

Ⓐ 4″×5″一正片一是印刷用的標準原稿尺寸，觀看、修整相當方便。

Ⓑ 6×6、6×7、6×9（公分）正片一此為120相機的底片，比4″×5″底片小，價錢便宜。機動性外拍比4″×5″底片相機方便。

Ⓒ 135底片——2.4cm×3.6cm，高解像底片和精密相機鏡頭配合，一樣可通用印刷放大。

▲ 真納120專業蛇腹相機

▲ 富士680相機

▲ W-6單眼馬達驅動高級相機

通常用以解像用的底片（正片），在拍攝主體上最好是原作拍攝，曝光要比一般正常曝光稍低半格，若是主題太暗，則取正常曝光，如此分色，印刷後，色彩會飽和些。另一種是翻拍即拷貝(Copy)，色彩分色精確度比原作主題拍攝時差些，若能注意以下要求，可達一定的水準。㈠要選擇印刷色彩標準的圖片。㈡翻拍是二次拍攝，再加上並非原作主題，品質就低，因而盡量不要放大，若能縮小20％以下，則會改善。㈢翻拍最好是採自然光，色彩較準，否則可用翻拍器，直接在室內翻拍。

▲ 翻拍燈和架子

負片的運用，通常色彩未及正片解像自然準確，若要製版分色，也要選擇光面相紙，畫面色彩也要飽和些。最好還是以正片（陽片）爲主。

黑白照片－選擇層次較多的畫面，清晰明朗，最忌諱是灰色系或灰調。黑白調子和粒子的粗細都會影響畫面的明暗清晰度。在選用時也多考慮。至於彩色底片對色盲片之曝光，其效果會有很大的差距。更不應採用影印的調子製版，效果是灰灰淺調。

黑白完稿實務

黑白稿的繪製精確完美,有助拚版工作者的速效,當然更影響印刷的品質,這個工作是必備製圖能力,精細熟練,更要有豐富的印刷知識。

(一)紙張的選擇:完稿紙張的粗劣影響着黑白稿繪製的速度和品質,一般選用西卡紙,雪面銅西卡,單面銅西卡和銅版紙。西卡紙——表面潔白,但光滑度稍差,尤其是繪製細線(0.1)mm(0.2)mm時容易斷線。單面銅西卡即稱銅版紙——因光滑度高,可解除斷線的煩惱,所以高精密的黑白稿的繪製,都採用銅版紙來繪製。雪面銅西卡一是完稿紙中,最為完美無疵了,價錢稍貴些,在要求品質至上的今日,甚多設計者採用。

(二)如圖:

劃出製版尺寸線(墨線),印刷完成尺寸線(鉛筆線)和規位十字線。

製版尺寸線(墨線)——印刷品在製版和印刷上,版面所需要的空間。製版尺寸要比印刷完成尺寸稍大。

十字線——十字線是給拚版人員在拚版作業時,擺正原稿所用。

完成尺寸線(鉛筆線)——印刷完成,裁切後實際的版面大小。

(製版尺寸版面大於完成尺寸版面,通常是決定紙張的大小,印刷機的咬口,裝訂裁刀修邊的大小。)

一般印刷時的紙張,要比製版尺寸大些,在印刷過程中,油墨由橡皮筒移轉到紙張時,紙張必須由印刷機的咬口固定,至於咬口咬住的尺寸,因機器品牌不同而異,通常在½吋左右。完成尺寸一前訴是指印刷完成,裁切後的實際版面。其在裝訂時修邊消耗,因而製版尺寸的版面和完成尺寸的版面也就有差距,一般裁刀修邊運用在¼吋~⅛吋(0.3cm~0.5cm),以⅛吋最為常見。

依原設計稿的編排,選定了插圖、字體大小、數量、符號和色彩,即可逐步完成。

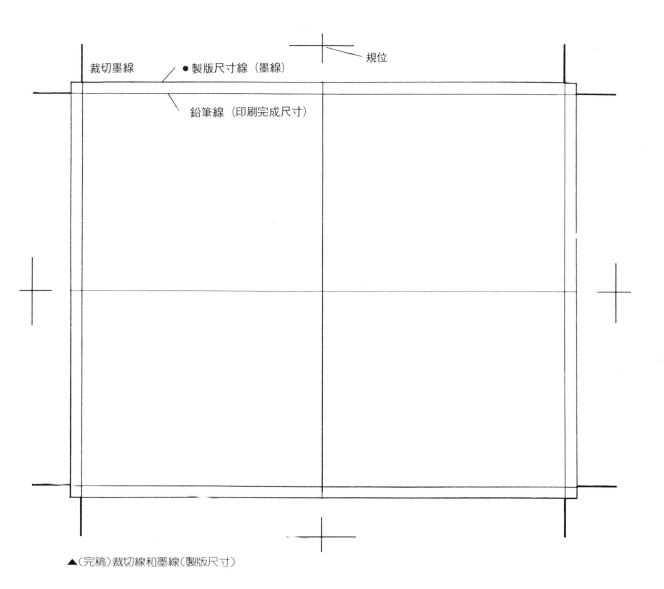

裁切墨線　●製版尺寸線（墨線）　規位

鉛筆線（印刷完成尺寸）

▲(完稿)裁切線和墨線(製版尺寸)

(三)文字稿的貼附── 照相打字，中文打字，I.B.M電腦打
　　字及徒手字體，貼粘時最忌諱是歪斜，因而在貼粘過程
　　中採透明方格膠片矯正。為避免弄髒版面，貼粘小字，
　　宜採美工刀插貼或移動。至於字體（徒手字，或現有字
　　體）過大或過小比例，也要在附蓋的描圖上把放大、縮
　　小的比例尺寸標示，在完稿紙中用鉛筆略繪其輪廓，以
　　免製版有誤。

(四)圖片的處理：首先可將圖片部份放大或縮小比例算出。
　　如圖示。

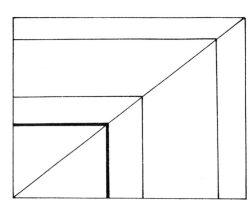

▲放大及縮小比例運用

另插圖是透射稿，可直接將完稿紙置在放大機下描繪。可任意取捨圖片畫面的部份，此法乃在製版時，拚版人員可正確配合設計的要求。插圖是正片才可實施。

插圖若是反射稿，可將插圖擺置在完稿紙位置，並量出長度及寬度。反射稿上不要的畫面部份裁除，再量其長度和寬度。前者和後者，長度和寬度各自相除，其比率是相同的。最佳的調整放大、縮小比率是直接以反射稿（經過裁切）的對角線，作延伸或縮小比率來算，最爲方便和準確。（如圖示）

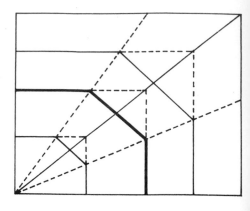

▲放大、縮小比例圖示

㈤完稿後的處理：完稿紙上覆蓋一張（描圖紙）Tracing Paper,並以色筆或麥克筆標色，最好以 COLOR CHART上的數據標示較佳。標色的準確與否，可決定畫面的色彩效果。標色乃以四原色：洋紅—M，青（藍）—C，黃—Y，黑—（BK），配色的效果，乃藉網點大小的比例組和標示，如COLOR CHART中的橙色，可由Y100％＋M80％……，漸層色以C100％～0％，M30％～90％表示。在印刷的色調表現上，最理想的配色方式是將網點的配色單純化，以最少的色調配量，做最多，最調和的色彩運用。

▲ E 字放大、縮小比例

▲四色印刷稿之完稿和印刷成品

● 四原色和配色系列

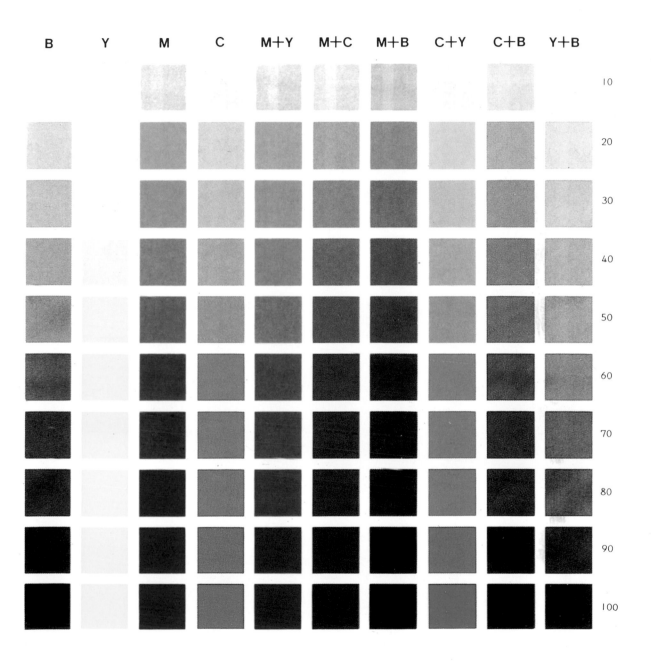

| B | Y | M | C | M+Y | M+C | M+B | C+Y | C+B | Y+B | |

207

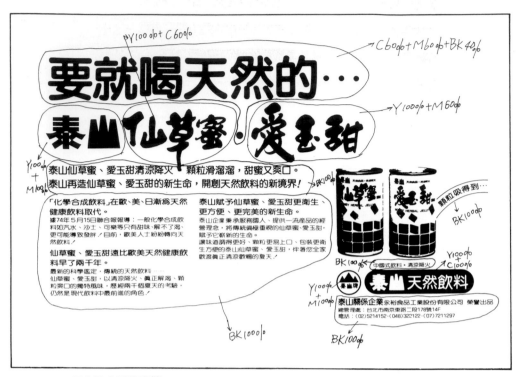

▲黑白稿之標色實例

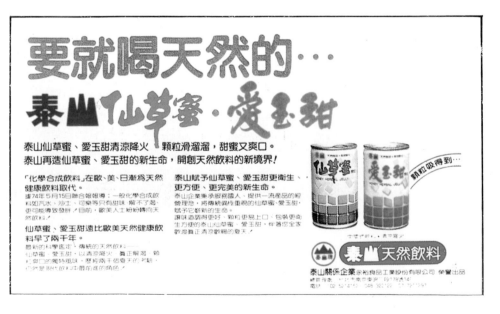

▲依演色標示，印刷之成品

208

照相打字

照相打字是採攝影原理,將文字製成陰片,(負片),從光源透過陰片所需之字體,經由24種不同倍率的主要鏡頭,產生7至100級大小漸次變化的字體,若再經過變形鏡,可使文字做成平體、長體、斜體等變化。

感光紙

變形鏡頭

級數鏡頭筒

文字盤

光源

感光軟片或印相紙

輸送把手

快門

快門把手

鏡頭筒管

旋轉座

文字盤

光源

滑動溝

▲照相排字機結構

正體

長體

平體

右斜體

左斜體

 —— 變形①—10%縮小

 —— 變形②—20%縮小

 —— 變形③—30%縮小

 —— 變形④—40%縮小

▲級數鏡頭

▲文字盤

1924年照相打字由日本人石井茂吉和深澤信夫所創，在此之前通常平面設計的字體都是用活版印刷的方式，活版印刷先得鑄造字體、檢字、排版和打樣，非常複雜，而且不易控制效果，字體固定不易變化。

照相打字的字體經由感光在底片上及相紙上，直接暗房冲洗即成。

編排設計，可先預留字體的空間，算好說明文字體的多寡及字的大小、字形委託照相打字行，打字冲成相紙，直接完稿即成。因而設計者及完稿人員必須了解照相打字的運用、量字和了解正確符號的標誌。

通常字的大小以級數稱

▲鑄造字體

級數——♯、QQ	變形字————平①長①
齒數——H	空一字————○□
明體字——M	空半字————×△φ
黑體字——G	行間 $\frac{1}{3}$ 字位——密排
圓體字——丸	行間 $\frac{3}{4}$ 字位——疏排
粗明體字——粗M	行間 $\frac{1}{2}$ 字位——正常行間
中黑體字——中G	
細圓體——細丸	

▲檢字作業

◎粗黑体　**照相打字有限公司**

◎特明体　**照相打字有限公司**

◎粗丸体　**照相打字有限公司**

▲排版作業

◎仿宋体　相打字有限公司

◎行書体　照相打字有限公司

◎隸書体　照相打字有限公司

◎正楷体　照相打字有限公司

▲高性能電腦照相排字機

▲中文電腦雷射排版機

照相打字印字費價目表

單位：元／字

字體 感材　　級　數		7～32	38～50	56～62	70～80	90～100
照相打字紙	一般字體	0.9	1.2	1.8	4.0	6.0
	● 新字體	1.2	1.8	2.7	6.0	9.0
	＊特殊字體	2.7	3.6	5.4	12.0	18.0
反白、底片	一般字體	2.7	3.6	5.4	12.0	18.0
	● 新字體	3.6	5.4	8.1	18.0	27.0
	＊特殊字體	8.1	10.8	16.2	36.0	54.0

- ●中打排版式印字每字以0.6元計算。
- ●放大字按照底片及工程另計。
- ●表格以二倍計算。
- ●凡每件不滿30元者，以30元計算。

77年9月提供參考資料

照相打字的計算方法

①1級＝0.25mm＝1齒，mm（公厘）

　　40級＝1公分（cm）＝40齒

　　4級＝4×0.25mm＝1mm＝4齒

②字最大是100級＝100×0.25mm＝2.5cm

　　若超過100級，則必須在暗房放大

　　最小是7級＝7×0.25mm＝1.75mm

③行間與行間，文字與文字間的距離以齒輪傳送

④級數和齒數是稱呼不同，換算的長度

　　是一樣的。　1齒＝0.25公厘（mm）

$$1Q = \frac{1}{4}(0.25)\text{mm}$$

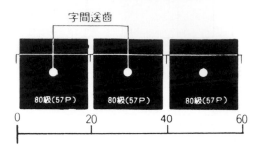

照相打字以正方形1：1為其基本大小，級數愈大字也愈大
1級等於0.25mm連字間在內，如4個80級文字的長度是4
×80×0.25mm＝80mm，即是4個字橫排的總長度。若是80
級字，$\frac{1}{4}$字間則是80H（齒）＋20H（齒）即是字間送100齒
行與行間亦然，算法也是相同的。行間½較為常見，亦好
閱讀。

平體、長體、斜體──變形鏡可將字體改變，其變形率為
10％、20％、30％、40％，甚至增至50％，非常方便。在
計算字與行間的送齒數則依變形率換算。如20級字，½字
間為20H＋20H×½＝30H。如20級字平②，字間送齒數
不變，行間超過半個字間。

$20H \times \frac{1}{5} = 4H$　$20H - 4H = 16H$　$16H + (20H \times \frac{1}{2}) = 26H$

所以行間送齒數是26H（齒）

變形體—長①、平①、斜①
　　　　　至長④、平④、斜④

平①、長①，級數×0.9

平②、長②，級數×0.8

平③、長③，級數×0.7

平④、長④，級數×0.6

平⑤、長⑤，級數×0.5

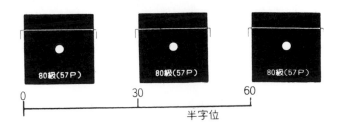

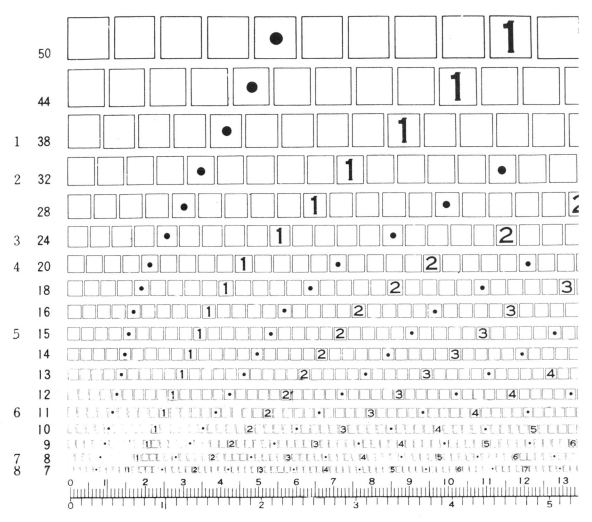

▲照相打字量字表由7級至100級

▼ 字體經由特殊鏡頭拍攝和暗房曝光特殊處理
　造成具有規律變化和排列的字

Foto-Magic 變形裝置

Ⓐ半圓凸、球面凸、波形,傾斜角面等透鏡Ⓑ Ring 型特殊魚
·眼透鏡Ⓒ九組魚眼透鏡、可傾斜、部份或 全部使用Ⓓ凹凸變
　形板。

● 照相打字經過變形鏡拍攝形成

正　號	照相排字機		
	變形　1	變形　2	變形　3
平　體	照相排字機	照相排字機	照相排字機
長　體	照相排字機	照相排字機	照相排字機
正斜體 右　上	照相排字機	照相排字機	照相排字機
正斜體 左　上	照相排字機	照相排字機	照相排字機
長斜體 右　上	照相排字機	照相排字機	照相排字機
長斜體 左　上	照相排字機	照相排字機	照相排字機
平斜體 右　上	照相排字機	照相排字機	照相排字機
平斜體 左　上	照相排字機	照相排字機	照相排字機

波浪變形

圓環變形

圓柱變形

圓型變形

長・寬・變形　傾斜變形

夏季大減價

群策群力
尊崇理想
虛懷若谷
奮而不懈

PERSPECTIVE
PERSPECTIVE
PERSPECTIVE
PERSPECTIVE

計算級數時注意以下事項

①橫打平體，字間不變

　橫打長體，密排時以拉長後之字間算。

②直打長體，字間不變，直打平體密排時

　以壓平後之字間計算。

▲已知級數、文字數、密排，求總長度？

　題：18級平①粗黑體、10字密打

　　　求總長度？

商業美術設計平面應用

答：總長度＝（級數×文字數）÷40級／cm

　　　　　＝（18×10）÷40級／cm

　　　　　＝4.5cm———— 總長度

　　如改爲18長2，字寬14.4級總長

　　＝（14.4級／字×10字）÷40級／cm＝3.6cm

▲已知長度、字體、文字數、密打求級數

　題：10字、粗黑體、密打、限3.6cm長

　求級數？

　答：（總長度×40級／cm）÷文字數＝級數

　　　（3.6cm×40級／cm）÷10字＝14.4級／字

　　　此爲18級長2後的字寬度

▲已知級數、字體、文字數、送齒數（字間）求總長度

　題：18級圓新體字間送27齒、10個字

　　　求總長度？

商業美術設計平面應用

　答：（送齒數×文字間）＋（一個字寬）÷40齒／cm＝總長度

　　　（27齒×9字）＋18齒÷40齒／cm＝6.5cm

　　　文字間＝10字－1字　　6.5cm爲其總長度

▲已知：級數、文字數、限長度、求字間（送齒數）

　題：18級平②、粗黑體、10字、限6cm

　　　求字間？

答：(總長度×40齒／cm－1個字寬)÷文字間＝字間

　　　(6cm×40齒／cm－18齒)÷9＝24餘6(齒)…字間

　　　計算結果24餘6，則前6個字25後3個字送24

▲已知字體、級數、行數、限長度齊頭齊尾

　求級數及送齒數(字間和行間)？

　題：4行字、中圓體長4公分高3公分

　　　求各排字之字間及行與行之行間？

北星出版有限公司

日　昇　證　券　行

奧　美　廣　告　公　司

可　口　可　樂　好　飲　料

答①級數＝(總長度×40級／cm)÷文字數

　　橫排最長為8字

　　(4cm×40級／cm)÷8＝20級

　　直排4行

　　(4.5cm×40級／cm)÷4＝45級

　　橫排、直排較小級數20級

　②橫打送齒數(字間)

　　第一行8字

　　〔(4cm×40齒／cm)－20齒〕÷7＝20(齒)…字間

　　第二行5字

　　〔(4cm×40齒／cm)－20齒〕÷5＝28(齒)…字間

　　第三行6字

　　〔(4cm×40齒／cm)－20齒〕÷4＝35(齒)…字間

　　第四行7字

　　〔(4cm×40齒／cm)－20齒〕÷6＝23餘2

　　前四個字間送23後二個字間送24

　③直打之行間送齒數求法

　　〔(3cm×40齒／cm)－20齒〕÷3＝33餘1…行間

　　第一行送34齒，其餘2行送33齒。

鉛字

鉛字是由德國人<u>顧騰堡</u>於1445年發明，鉛字是目前凸版印刷必用之字體，直接撿字組版印刷，若是平版印刷時，經由撿字、排版和打樣等過程組版使用。中文鉛字的規格大小以號數制計算。最大是初號，一號、二號、三號、四號（分老四號、新四號）、五號（老五號及新五號）、六號、七號共有十種。中文鉛字字體有宋體、仿宋體、黑體、楷書體等四種，排版根據這四種字體及十種大小來變化。現在有以打字機取代鉛字排版，但因打字機的字體種類少，祇限宋體、楷體、黑體，字的大小變化有限，而且祇能打4號字、五號字及11P三種（11P是專為16開雜誌稿設計原寸字體）。

▲活字

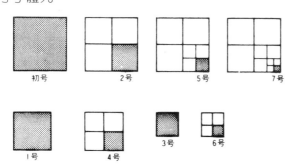

中文打字機編排時，特別注意字間和行間的安排，過緊密、過鬆皆不妥，最好是先預算每頁的字數，再以中打之量字表來作空間的安排。如16開稿，每頁的字數是1000～1200字左右，若字間要鬆些，可在量字時算出行字數──（註：字間和行間的量字表不同）。鉛字為最經濟，應用最廣泛的印刷字體。

鉛字號數和照相打字級數對照表：

中文打字價目表

開　　數	單　價
16 K	50～80
32 K	30～50

● 以字計算，每字
　0.05元～0.1元
● 每千字計算約80元

號　數	7	6	新5	5	新4	4	3	2	1	初
級　數	8	11	13	15	18	20	24	32	38	62

鉛字又可分中文打字與鉛字打字兩種。鉛字打字運用凸版印刷，排版好的字體較均勻，價格實些，中文打字以字數來算計。每千個字約80元左右。

電腦掃描照相排版：

Compugraphic電腦掃描照相排版是今排版機中最精確的，配合電腦技術，大量快速排打，並可記憶儲存，字體精美，規格大小（5ps到72ps，每0.5ps為一單位，可分成35種大小不同字體），準確變化多，可左右傾斜1°至31°、變長、拉平，因屬電腦記存，排打用光點快速掃描在相紙上，速度比光學式快，不受鏡頭影響，可作大小不同的PS(Point Size)的變化，相紙寬度尺寸多，有4、6、8、12等英吋，通常以8英吋相紙使用為多。

電腦掃描照相排版使用記號及換算：①字大小以Ps或Pt記（Point）磅②行的寬度以PICA稱Ls③字的變形後Point稱SS

單位換算：

1 INCH＝6 PICAS　　1 PICA＝12 POINT

1 INCH＝72 POINT　1 INCH＝6 PICAS ＝6×12 PONTS ＝72 POINTS

行間距離的計算法——最小行距離為上行磅數乘$\frac{1}{3}$加下行磅數乘$\frac{2}{3}$，若小於這個數字，則兩行會重疊。如上行字是12磅（point）字體，下行亦是12磅（point）字體，則其最小行間是$12×\frac{1}{3}+12×\frac{2}{3}=12$磅。

如上行字是18磅，第二行是45磅，則其最小行間是$18×\frac{1}{3}+45×\frac{2}{3}=6+30=36$磅。若上行是45磅，第二行是12磅，其最小行間是$45×\frac{1}{3}+12×\frac{2}{3}=23$磅。適合各國字體如德文、法文、荷蘭文、西班牙文，適合做各式型錄、說明書、書籍為歐美文字排版最快速的方法。除電腦掃描照相排版，尚有IBM的電腦排版，但限英文字和阿拉伯數字，價格和電腦掃描相近，以面積平方英吋為計算單位。

電腦掃描排版價目表

單位：元／字

單　位	磅　　　數	單　　價
平方英吋	5～7	20
	8～9	15
	10～18	10
	20以上	8

● 表格、急稿加倍計算
● 反白字按照定價三倍計算
● 英文以外之歐文如德、西、法等加收30％
● 凡每件不滿50元者，以50元計算。

● 以10 Points 大小為例的行間變化

● SOLID

第一行字的字脚基線→第二行字的字脚基線的距離
＝10 Points

LS＝PS＝10

Taste in printing determines the form typography
is to take. The selection of a congruous typeface,
the quality and suitability for the purpose of the
paper being used, the time and cost of the mate
rials devoted to its production. One of the impor-
tant reasons for gaining a college education is that
it can prepare us for life of a nature that is not
possible with lesser educational levels. While a col-
lege degree does not automatically open doors, it
can provide a set of keys that will. Hopefully, in our
set would be foudn such keys as Appreciation,
Logic, Technology, and Flexibility, But in an age
that moves as fast as the present one, locks
change rapidly; our educational keys will need con-
stant attention. One of the esier ways we can keep
up to date is with a well–planned

● 1 POINT LEADED

第一行字的字脚基線→第二行字的字脚基線的距離
＝1 Point＋10 Points＝11 Points

LS＝PS＋1

Taste in printing determines the form typography
is to take. The selection of a congruous typeface,
the quality and suitability for the purpose of the
paper being used, the time and cost of the mate
rials devoted to its production. One of the impor-
tant reasons for gaining a college education is that
it can prepare us for life of a nature that is not
possible with lesser educational levels. While a col-
lege degree does not automatically open doors, it
can provide a set of keys that will. Hopefully, in our
set would be foudn such keys as Appreciation,
Logic, Technology, and Flexibility, But in an age
that moves as fast as the present one, locks
change rapidly; our educational keys will need con-
stant attention. One of the esier ways we can keep
up to date is with a well–planned

● 2 POINTS LEADED

第一行字的字脚基線→第二行字的字脚基線的距離
＝2 Points＋10 Points＝12 Points

LS＝PS＋2

Taste in printing determines the form typography
is to take. The selection of a congruous typeface,
the quality and suitability for the purpose of the
paper being used, the time and cost of the mate
rials devoted to its production. One of the impor-
tant reasons for gaining a college education is that
it can prepare us for life of a nature that is not
possible with lesser educational levels. While a col-
lege degree does not automatically open doors, it
can provide a set of keys that will. Hopefully, in our
set would be foudn such keys as Appreciation,
Logic, Technology, and Flexibility, But in an age
that moves as fast as the present one, locks
change rapidly; our educational keys will need con-
stant attention. One of the esier ways we can keep
up to date is with a well–planned

● 若欲得到更大的行間，尚可以上述之計算方式加3、
加4或加5Points……來增加行間的高度。

● IBM字體樣本

UN-10-B

ABCDEFGHIJKLMNOPQRSTUVWXYZ
abcdefghijklmnopqrstuvwxyz
1234567890-=]?[;.,
!†+$%/&*()−@¼¾½:"

T-10-M

ABCDEFGHIJKLMNOPQRSTUVWXYZ
abcdefghijklmnopqrstuvwxyz
1234567890-=]?[;.,
!†+$%/&*()−@¼¾½:"

C-9-M

ABCDEFGHIJKLMNOPQRSTUVWXYZ
abcdefghijklmnopqrstuvwxyz
1234567890-=]?[;.,
!†+$%/&*()−@¼¾½:"

UN-10-BC

ABCDEFGHIJKLMNOPQRSTUVWXYZ
abcdefghijklmnopqrstuvwxyz
1234567890-=]?[;.,
!†+$%/&*()−@¼¾½:"

UN-10-MI

ABCDEFGHIJKLMNOPQRSTUVWXYZ
abcdefghijklmnopqrstuvwxyz
1234567890-=]?[;.,
!†+$%/&()−@¼¾½:"*

PR-10-I

ABCDEFGHIJKLMNOPQRSTUVWXYZ
abcdefghijklmnopqrstuvwxyz
1234567890-=]?[;.,
!†+$%/&()−@¼¾½:"*

PR-10-B

ABCDEFGHIJKLMNOPQRSTUVWXYZ
abcdefghijklmnopqrstuvwxyz
1234567890-=]?[;.,
!†+$%/&*()−@¼¾½:"

▲ IBM電腦打字機

IBM電腦排版收費價目表

單位：元／字

單 位	磅 數	單 價
平方英吋	6～8	9
	9～10	7.5
	11～12	6.5

● 不足60元以60元計
● 校對以三次爲限，修改另加費用
● 打排表格加20～100%
　（以表格的難度，酌量增減）

印刷術的起源

印刷術為中國人對世界文化四大貢獻之一，配合了文字、圖飾，將人類知識，生活經驗，情感藉以印刷，傳播至各地。倘若沒有印刷術的發明，今日人類也無如此光輝的文化和進步的科技，更談不上多彩多姿的生活內容。

最早的印刷，以文字製成印版開始，即是將文字及刻在木板上，然後附以印墨，再印於紙上，這就成了所謂雕版印刷又或整版印刷。甚至刻在石頭上，如石碑（現在最早的石刻為先秦時代的石鼓文，是秦襄公凱旋紀功之文）。另有印章，可說是雕版印刷的前身。（中國自殷商以來至今還是習慣以章印為人與人間行為，交易的憑信）。真正雕版印刷術的運用起於初唐開始。以印民間佛教書籍和政府典籍為主。到了宋朝，雕版印刷成了印製圖書的主要方法。

▲ 書葉版雕（雕版印刷）

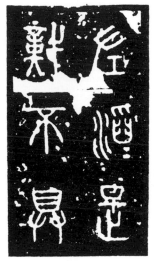

▲古圖之拓本

▲先秦的石鼓文

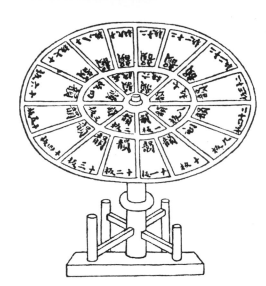

▲元王禎發明的轉輪排字架

▲朱文印（陽文）

▲白文印（陰文）

▲(1)成造木子（武英殿聚珍版程式）清

　　另一種是將單一個字，反刻儲存，必要時將每個單字拼成版，再附以印墨，印於紙上，即稱爲活字印刷。活字印刷，或稱活版印刷，也是今日各類書籍的印刷方式，是中國人發明的。其發明對今日文化貢獻甚大。據可靠史實記載，活字印刷是北宋時期畢昇，發明膠泥活字印刷開始。至元代發揚光大，始創木活字印刷的是王禎。他在西元（1298年）即大德二年，完成六萬多字的大德旌德縣志。並著有「造活字印書法」是世界最早一部講述活字印書的書籍。他還發明了轉輪排字架。將活字排在可旋轉的輪盤內，使字就人，檢字相當方便而省時。金屬活字在中國以明朝無錫華燧，最先使用，他生於明正統四年卒於明正德八年，他曾印「容齋隨筆」，「會通館集九經韻覽」和「錦繡萬花谷」尤其「宋諸臣奏議」這一部書是中國存世最早的活字印刷的書籍。

▲(2)木槽銅漏子

223

中國早期之雕版印刷，其主要之基本材料爲木版，印
墨和紙張。木版以梨木、棗木，樟木爲主，也有選用黃楊
、銀杏、白桃或其他的木材。在印刷用墨，乃從煙囪尾端
收集的粗質煙灰，加以膠與酒，調成糊狀，貯於缸或桶內
，約爲三．四個伏暑即成，貯存愈久、品質愈佳。至於印
墨色彩如紅色取於銀朱和鉛丹；混入白芨根液水中煮沸而
成的混合物。藍色取材於中國本土的藍色染料一靛青。紙
張大多以竹子、麥梗、楮皮或其他原料的混合物。如著名
的安徽宣紙，乃以青檀木皮和稻草爲原料所做，紙質柔細
潔白。如宋朝最著名的印書用紙，萆鈔紙，乃以福州，江
西所產的蔓藤植物爲原料。尚有福建建陽所產的椒紙，能
防蛀，具芳香可維持數百年之久。

▲ 印墨乃由煙囪尾端收集的煙灰爲主要原料

▲ 漢代造紙工業流程圖

雕版印刷其過程有十個步驟：①製備版木②抄繕原稿③校對寫樣④寫樣上版⑤發刀開雕⑥挖鑿空白⑦打磨版片⑧印刷版樣⑨最後清校⑩印刷成書。

首先請抄手將原稿抄寫於花格紙中（上塗有一層薄臘再以石製研磨器磨光，以備毛筆書寫（。──將寫樣反貼於塗勻飯糊的版本上此稱為上版。然後在寫樣背面用扁平棕毛刷拭平，以便其墨寫文字的筆畫轉印版本。然後即依雕刻過程發刀，剔空，拉線，而後完成雕版的工作。

印刷時乃將鬃毛製的圓墨刷，沾上墨汁，塗壓於版面凸起的部分，然後將印紙舖在塗墨的版本上，再以狹長的棕刷輕拭紙背，此刻版面上的文字和圖飾即可摹印在紙上。另外多色套印，係由數塊分離的版片套印，或稱「餖版」，「套版」，每塊版塗上不同顏色的水墨，套準，逐步印製完成。

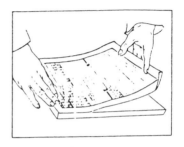
▲ 上板

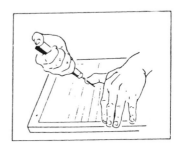
▲ 發刀

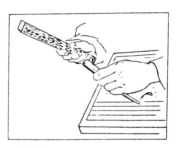
▲ 剔空

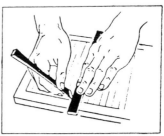
▲ 拉線

▲ 寫樣用花格

▲ (a) 刻字刀 (b) 鑿刀 (c) 鑿子 (d) 刮刀 (e) 木槌

▲ 槽版

▲ 字櫃

▲ 刻字木床

到了清朝康熙五十二年，福州人陳夢雷，他借用內府銅字擺印，採誠親王府藏書，編輯一部「欽定古今圖書集成」，雍正四年出版，是我國歷史上最大的一部銅活字印本書籍。該書分為一萬卷，目錄四十卷，共印六十六部，每部五千二十冊。到了乾隆三十八年，金簡承襲元朝王禎，另刻製木活字，並將轉輪排字架改為廚格陳列，將活字按韻分別盛在標有次序的廚格內，並將其使用方法，編著寫成「武英殿聚珍版程式」一書，後為乾隆皇帝賜名「聚珍版」。乾隆以後木活字印刷盛行，戲曲、小唱、邸鈔，亦皆出自木活字印刷的實物。直至清朝末年，因西方的科技文明的輸入，印刷術已機械化了，在效率和品質上漸取代傳統的手工印刷術，漸而發明改良成今日之最進步全自動化的印刷機器了。在印刷品質；效率、印刷的、量數上非為他日印刷術所能比擬。

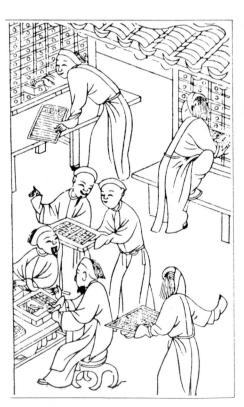

▲ 武英殿聚珍版程式（擺書圖）

▲（a）扁平刷（b）圓墨刷（c）耙子（d）拍子（拓印用）

▲套版印刷工作枱

▲（1）十竹齋箋譜

▲（2）十竹齋箋譜

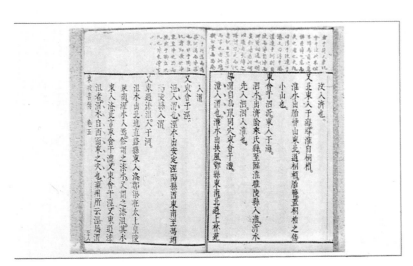

▲（3）東坡書傳　明吳興凌氏朱墨套印刊本

● 圖（1）　（2）　（3）爲彩色套印

印刷設計

印刷品在設計前，必須列入作品表現考慮的五個要素：

①規格：印刷品的形式和大小。（通常是客戶指定較多）。

②紙張：選紙也是重要的，各用紙的適用性質不同，則必須依表現的方式不同而選擇。

③數量：包括印的張數、付予那種機器印。

④色數：單色；套色、彩色印刷等或某些特殊印刷。

⑤版式：活版、平版、圓盤、網版、紙版等。

紙張：普通版全 K：78.6cm×109.1（設計者使用）

　　　　　　　　（2尺6寸×3尺6寸）（比對開大，比全開小）

　　　　　　　　31英吋×43英吋（紙廠用）

　　　　　　　　28″×40″（大版紙）掛式海報（海德堡印刷機可印）

　　　菊版全 K：63.4cm×89.8cm

　　　　　　　　2尺9分×2尺9寸3分（菊版約等於普通版的⅗）

　　　　　　　　25英吋×35英吋

註：通常一張報紙是對開大，普通版不切開，則稱爲全紙菊版則稱爲菊版全紙。（印刷時常要留咬口及修紙邊因而求眞正正確之開數，以每邊扣除2cm。

　　全紙＝76cm×108cm（菊全開是84cm×58cm）

　　16 K＝19cm×27cm　96 K＝9cm×9.5cm　名片是160開

註：所謂"長×K"B是裁紙時最後一刀調換稱之

一令（印工以令計算）＝500張全紙，如16 K印1令爲8000張。一令可分成若干束（視紙的厚度而決定分幾束，厚紙多束，薄紙少束）。紙張的厚度以"P"磅數稱之（如一令紙的總重量爲120 P，則稱爲120 P紙）。

四六版開數尺寸表

開數	紙張尺寸(cm)	裁切尺寸(吋)	裁切尺寸(cm)
全開	78.7×109.2	30×42	76.2×106.68
對開	54.6× 78.7	21×30	76.2 ×53.34
4開	39.3× 54.6	15×21	38.1 ×53.34
8開	27.3× 39.3	10½×15	26.6 ×38.1
16開	19.6× 27.3	7½×10½	19 ×26.67
32開	13.6× 19.6	5¼×7½	13.3 ×19
64開	9.8× 13.6	3¾×5¼	9.5 ×13.3
128開	6.8× 9.8	3¾×2⅝	6.6 × 9.5

四六版紙張特殊開數尺寸表

開數	紙張尺寸(cm)	裁切尺寸(吋)	裁切尺寸(cm)
6開	18.2 ×78.7	30×7	76.2 ×17.78
12開	18.2 ×39.35	15×7	38.1 ×17.78
30開	15.74×18.2	6×7	15.24×17.78
50開	10.92×15.74	6×4	15.24×10.6

四六版紙張特殊開數尺寸表

開數	紙張尺寸(cm)	裁切尺寸(吋)	裁切尺寸(cm)
3開	36.4 ×78.7	30×14	76.2 ×35.56
6開	36.4×39.3	15×14	38.1 ×35.56
9開	26.23×36.4	10×14	25.4 ×35.56
12開	19.68×36.4	7½×14	19.05×35.56
18開	18.2 ×26.23	10×7	25.4 ×17.78
24開	18.2 ×19.68	7½×7	19.05×17.78
48開	9.84 ×18.2	3¾×7	9.525×17.78

四六版紙張特殊開數尺寸表(一)

開數	紙張尺寸(cm)	裁切尺寸(吋)	裁切尺寸(cm)
4開	27.3×78.7	30×10½	76.2 ×26.67
8開	19.6×54.5	7½×21	19.05×53.34
12開	26.2×27.2	10×10½	25.4 ×26.67
16開	13.6×39.3	15×5¼	38.1×13.3
32開	9.8×27.2	3¾×10½	9.525×26.67
64開	6.8×19.6	7½×2⅝	19.05×6.667

菊版紙張開數尺寸表

開數	紙張尺寸(cm)	裁切尺寸(吋)	裁切尺寸(cm)
全開	63.5×88.9	24×34	60.9×86.3
對開	44.4×63.5	17×24	43.1×60.9
4開	31.7×44.4	12×17	30.4×43.1
8開	22.2×31.7	8.5×12	21.5×30.4
16開	15.8×22.2	6×8.5	15.2×21.5
32開	11.1×15.8	4.25×6	10.7×15.2
64開	7.9×11.1	3×4.25	7.6×10.7
128開	5.5× 7.9	2.1×3	5.3× 7.6

菊版紙張特殊開數尺寸表(一)

開數	紙張尺寸(cm)	裁切尺寸(吋)	裁切尺寸(cm)
4開	22.23×63.5	8½×24	21.5×60.9
8開	31.75×22.23	6×7	15×43
12開	21.17×22.23	8×8½	20.3×21.5
16開	11.12×31.75	4¼×12	10.7×30.4
16開	15.9 ×22.23	6×8½	15×21.5
32開	7.94×22.23	3×8½	7.6×21.5
64開	5.56×15.9	2⅛×6	5.3×15

菊版紙張特殊開數尺寸表(二)

開數	紙張尺寸(cm)	裁切尺寸(吋)	裁切尺寸(cm)
3開	29.63×63.5	11.33×24	28.78×60.96
6開	21.17×44.5	8 ×17	20.3 ×43.2
	29.63×31.75	11.33×12	28.78×30.5
9開	21.17×29.63	8×11.33	20.3 ×28.78
12開	21.17×22.23	8×8.5	20.3 ×21.6
	15.9 ×29.63	6×11.33	15.25×28.78
18開	14.8 ×21.17	5.67×8	14.4 ×20.3
24開	14.8 ×15.9	5.67×6	14.4 ×15.25
48開	7.55×14.8	3×5.67	7.6 ×14.4
30開	8.89×14.8	4.8×5.67	12.2 ×14.4
50開	8.89×12.7	3.4×4.8	8.5 ×12.2

- 1英吋＝2.54cm（公分）
- 1台分＝3.0303㎜（公厘）

四六版紙張特殊開數尺寸表

開數	紙張尺寸(cm)	裁切尺寸(吋)	裁切尺寸(cm)
9開	26.2×36.4	10×14	25.4×35.5
10開	21.8×39.3	8.4 ×15	21×38.4
15開〈長〉	15.7×36.4	6×14	15.2×35.5
15開〈方〉	21.8×26.2	8.4 ×10	21×25.3
20開〈長〉	15.7×27.3	6×10.5	15.2×26.4
20開〈方〉	19.6×21.8	7.5 × 8.4	19×21.3
25開	15.7×21.8	6× 8.4	15.2×21.3
28開	15.6×19.6	6× 7.5	15.2×19
30開〈長〉	13.1×21.8	5× 8.4	12.3×21.3
30開〈方〉	15.7×18.2	6×7	15.2×17.3
40開	9.8×21.8	3.5 × 8.4	9×21.3

菊版紙張特殊開數尺寸表

開數	紙張尺寸(cm)	裁切尺寸(吋)	裁切尺寸(cm)
9開	21.1×29.6	8×11.33	20.3×28.7
10開	17.7×31.7	6.8×12	17.2×30.4
15開〈長〉	12.7×29.6	4.8 ×11.33	12×28.7
15開〈方〉	17.7×21.1	6.8 ×8	17.2×20.2
20開〈長〉	12.7×22.2	4.8 × 8.5	12×21.5
20開〈方〉	15.8×17.7	6× 6.8	15×17.2
25開	12.7×17.7	4.8 × 6.8	12×17.2
28開	12.7×15.8	4.8 ×6	12×15
30開〈長〉	10.5×17.7	4.8 × 6.8	10×17.2
30開〈方〉	12.7×14.8	4.8 × 5.6	12×14.2
40開	7.9×17.7	3× 6.8	7.6×17.2

● 特殊開數分割表

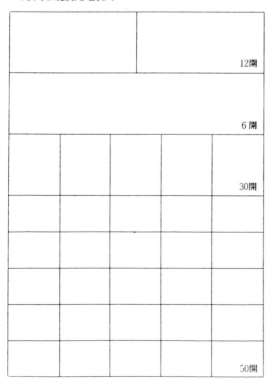

● 一般紙張分割表

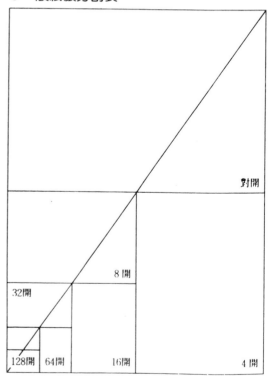

● 特殊開數分割表

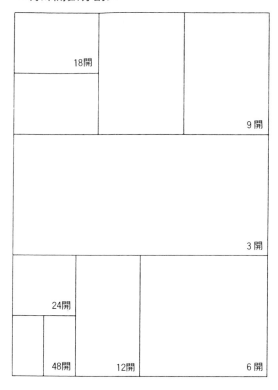

● 特殊開數分割表

註：國際標準（ISQ）紙張尺寸分爲A.B.C三種
　　AO爲841mm×1189mm
　　BO爲1000mm×1414mm
　　CO爲917mm×1297mm
　　國內通用的紙張尺寸分爲菊全、全開、四六版
　　菊全爲634mm×888mm
　　全開爲786mm×1091mm
　　菊倍爲888mm×1193mm

印刷上常用的紙張：

①模造紙：(脆，有色紙)；日本稱藝術紙。

②道林紙：(韌，有色紙，書面紙，勉強可印彩色)

③銅版紙：有（單面及雙面），表面亮亮的，最適宜彩色，
　　　　黑白效果稍差。日本稱（上質紙）。

④雪面銅版紙：(表面很細膩，印黑白效果較佳，彩色會失
　　　　去眞實感，但格調較高，柔和)

⑤銅版西卡紙：（在一般西卡紙上加上銅版蠟，表面亮，
　　　　但稍具黃色），如一般書籤、賀卡等，不
　　　　易吸墨，不好印。

⑥西卡紙：較銅版西卡紙雪白。

⑦銅版卡紙（灰底、白底）俗稱紙版：不適合兩面印，如
　　　　　　　　　　　兒童紙版用。

⑧牛皮紙：100Ｐ的牛皮紙有白色，也有彩色的。一般包
　　　　裝紙使用較多。

⑨冲牛皮紙：（麵包店的紙店）。

　除以上所列之外尚有特殊紙張如金、銀箔紙、鋁箔紙、
雲龍紙、粉彩紙及一般國畫用紙等。

紙價：

紙　類	每磅單價（供參考）	規　格　（磅）
模造紙	15.80（元）	45 50 60 70 80 100 120 150 200
道林紙	19.00（元）	40 50 60 70 80 100 120 150 180 180 200
銅版紙（雙面）	22.30（元）	70 75 80 1 00
銅版紙（單面）	23.00（元）	80 85 100 120 150 180
雪　銅	24.20（元）	100 120 150
銅西卡	23.50（元）	200 250 280 300
西卡紙	23.50（元）	200 250 280 300
銅卡(灰)	13.00（元）	230 250 300 350 400 450 500 550 600
銅卡(白)	17.00（元）	230 280 300 350 400 450 500
牛皮紙	18.20（元）	50 60 80 100 150 180
冲牛皮紙	13.70（元）	40　50　60　75　100
註：金箔紙1令約15000（元）		

紙價計算：以一令紙爲單位如：120Ｐ道林紙一令＝19×

120＝2280(元)150Ｐ雙面銅版紙一令＝23×150

＝3450(元)

▲230Ｐ銅卡（白）96Ｋ印240000張則紙費爲19550元

計算法：▲17(元)×230＝3910元　96(Ｋ)×500(張)＝48000張

240000(張)÷48000(張)×3910(元)＝19550(元)

印刷估價：①算紙錢②算版費③印工（包括油墨價錢

在內）④分色費⑤裝訂費

交印程序：設計（色稿完成）→黑白稿→印刷過程←（製版廠）

→（紙行）　→印刷廠

或者設計（色稿完成）→黑白稿→印刷過程　→製版廠　→　印刷廠
　　　　　　　　　　　　　　　　　　　　→紙行　→

分色：
是製版廠製作完成

黑白稿→陰片（翻片）→陽片→拚版→晒版

彩色稿→電子分色（陽片）分爲四色、六色、九色→拚版→晒版

套色→陰片→陽片→拚版→晒版

橫式製版照相機
Horizontal Process
Camera

▲ 橫式製版照相機

▲ 垂直立式照相製版照相機

▲電子分色機國內常見機種DC-300,DC-340,DC-350等
SG-701,SG808

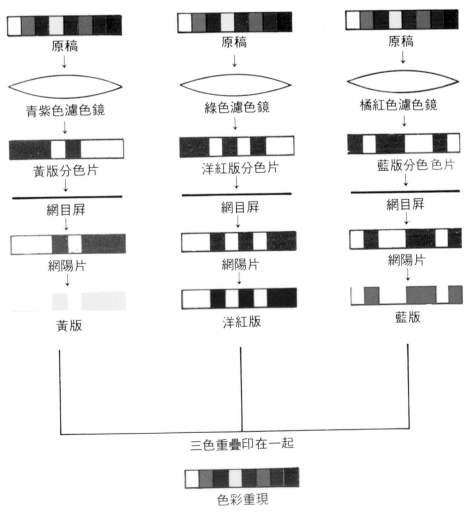

原稿	原稿	原稿
↓	↓	↓
青紫色濾色鏡	綠色濾色鏡	橘紅色濾色鏡
↓	↓	↓
黃版分色片	洋紅版分色片	藍版分色 色片
↓	↓	↓
網目屏	網目屏	網目屏
↓	↓	↓
網陽片	網陽片	網陽片
↓	↓	↓
黃版	洋紅版	藍版

三色重疊印在一起

色彩重現

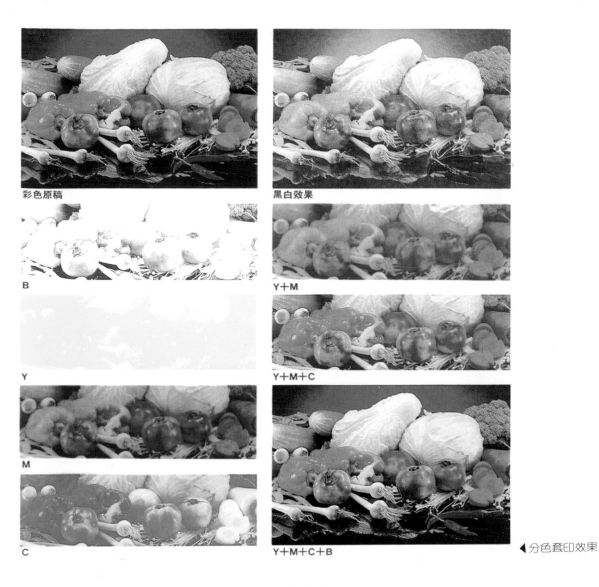

彩色原稿

黑白效果

B

Y+M

Y

Y+M+C

M

C

Y+M+C+B

◀分色套印效果

彩色稿之付印，完稿來源有四：①正片一分色高達95%。
②照片一分色可達85%，③插圖一淡彩或麥克筆較佳可達
95%。④現成圖片一分色可達80%，儘量少用。

原稿分色時，最好縮小一些，分色效果較好，正片放大，
則比例放大勿超過六倍為原則。最小的正片規格；通稱135
幻燈片，放大勿超過32Ｋ。120正片中6×6(公分),6×7(
公分),6×9(公分),最好不超過8Ｋ。4×5(英吋),可適合
對開。國內最大的正片可達5×7(英吋),國外有8×10(英
吋),10×12(英吋),135—張幻燈拍攝150—200元,120正片
一張約500~700元,4×5正片一張約1500—2000元,5×7
正片一張約4000元以上。

◀ 原稿經鏡頭透過濾色鏡而分色成四原色負片

　　經過(藍)濾色鏡透過成黃色(Y)負片

　　　(綠)濾色鏡透過成洋紅(M)負片)

　　　(紅)濾色鏡透過成青色(C)負片

　　每一負片需作彩色修整過網

　　每一分色片各製成一塊印刷版

註：經過藍、綠、紅、濾色鏡透過成黑色負片

▲黃色

▲洋紅色

▲青色

▲黑色

落網：（不需要另印彩色，只能落同色調，則須加網（落
　　　網）但不需加印工，拚版時完成）。

　　　▲平網（又稱落網平均），分漸層網和特殊網，
　　　特殊網又可分（同心圓網、直線網、水紋網……
　　　共11種

　　　落網深淺不一定，看色彩不同而異，如Ｂ和Ｙ同
　　　落20％，則Ｂ必較Ｙ重。（紅、藍、黃、黑）可
　　　以"落"出一萬多個色。（從演色表中可以看出）

▲不同網點的圖例

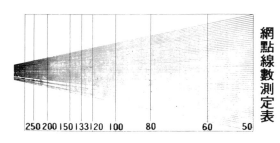

網點線數測定表

250 200 150 133 120 100　80　60　50

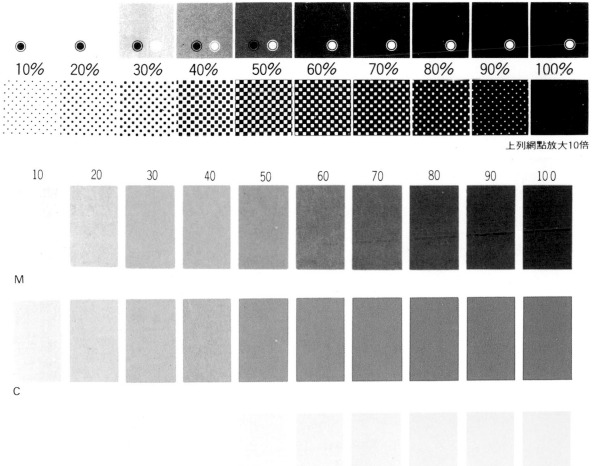

10%　20%　30%　40%　50%　60%　70%　80%　90%　100%

上列網點放大10倍

10　20　30　40　50　60　70　80　90　100

M

C

Y

▲落網後形成色彩明度的漸變，彩度也受影響。

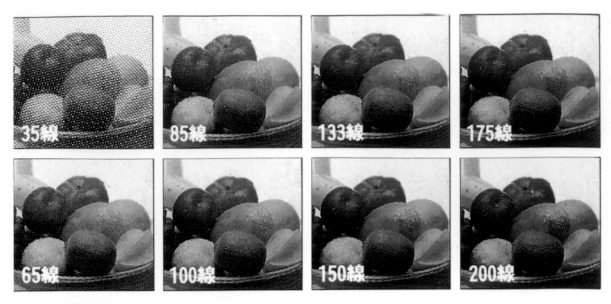

▲落網後的畫面效果

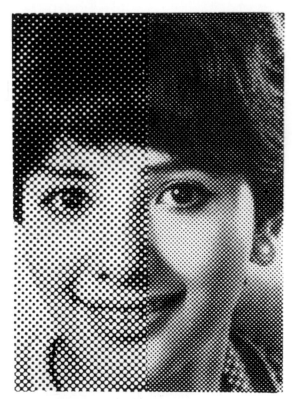

▲不同網線的效果

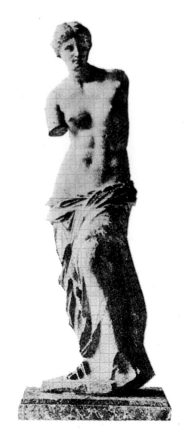

● **設計的過程** 設計的目的─創意速寫─著色粗稿─設計稿 ─印完成稿

▲ ①②③④⑤麥克筆繪畫設計圖

印工：包括油墨費，每一令紙，印一面，印一色，算一"色
"（工錢指數）。

　　如：正面印彩色（四色），背面印二色，印5令，
　　　　則算30"色"的印工。彩色每一"色"約300元
　　　　　　　　　　　　黑色每一"色"約250元
　　　　∴印彩色40000張，4 K　印工計算為〔40000÷
　　　　（4×500）〕×300元＝24000元

註：印的數量少（如印一令），印工價錢高，多則印工價會
　　降低。印工＝單色價×　色（印刷物色彩組合數）×　　數
　　（印刷物的紙張數）

手工給紙
▲早期手工放紙單色印刷機

▲海德堡四色機

▲海德堡單色機

▲新進SN-102雙色自動印刷機　時速10,000張

▲新進SN-104四色高速自動平版印刷機，時速10 000張

油墨：分為普通油墨、平光（消光）油墨、螢光油墨。平
　　　光油墨，絹印用較多，螢光油墨，絹印用效果較佳
　　　。特別色如金色、銀色、螢光、或滿版印刷皆可能
　　　影響印刷估價。金色—3倍，銀色—2倍、螢光—
　　　2至3倍，滿版—2倍於一般的油墨價。
　　　油墨本身是透明的，如果用紅色油墨←印在藍紙上
　　　，則變成紫色。一般而言，色彩不準之原因，多半
　　　是製版的缺失，如作品有細框或細字，最好採黑、
　　　紅、藍三個色彩中之任一色，如採第二次色、第三
　　　次色，會因套印發生誤差，而產生多色的現象。

▲印刷油墨

版式：①活版—（鋅版、鉛字）不能印彩色，衹能印簡單
　　　　的套色，正常以4開為主，最大可印到對開。如信
　　　　封、信紙、名片、卡片的印製。
　　　②圓盤—不能印彩色，可印較精細的套色，正常以
　　　　八開為主，最大到六開。如卡片、名片的印刷。
　　　③平版—俗稱OFF－SET，幾乎佔印刷品的90％。
　　　　平版機使用的版有三種（註：版的本身材料是相
　　　　同，但晒版的過程方式不同。）

▲凸版印刷

　　Ⓐ 平凹（凸）版：佔90％（對開）一塊大約是1200～16
　　　　00元一色一塊版。
　　Ⓑ 蛋白版：單色（白紙印黑字用），不適合彩色，不
　　　　適合落網。一塊對開版費200～300元放原寸作品
　　　　在玻璃版上，直接曝光、晒版。

▲凹版印刷

　　Ⓒ 乾片 蛋白版：不能印彩色，但可落網，不可套色
　　　　（對開）一塊大約是600～800元拍陰片，不翻陽片
　　　　修好，直接晒版。
　　　④網版—俗稱絹印或特殊印刷，分色製版過網線，65
　　　　％～70％採透明印墨套印亦可接近平凹版分色印刷
　　　　效果。絹印以印套色效果較佳。但印墨消耗甚大。
　　　⑤紙版（快速印刷）—P·S版或紙版，不能印彩色可印
　　　　套色不能超過8開。

▲網版印刷

▼ 平凹版製版過程圖

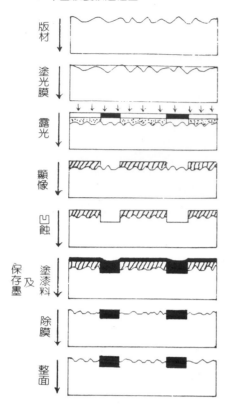

版材
塗光膜
露光
顯像
凹蝕
保存及墨 ｜ 塗漆料
除膜
整面

▲平凹版的優點
① 墨色濃厚　② 線畫精細
③ 製版簡易　④ 耐印力強
⑤ 印刷快速　⑥ 印價較低廉

▼ 蛋白版的製版過程圖

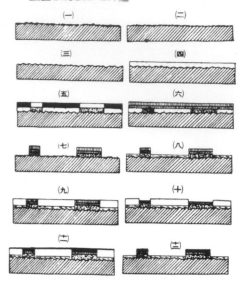

(一)　(二)
(三)　(四)
(五)　(六)
(七)　(八)
(九)　(十)
(士)　(圭)

① 磨版　　　　② 清潔腐蝕
③ 抗氧處理　　④ 塗佈感光液
⑤ 露光　　　　⑥ 塗顯像墨和假漆
⑦ 顯像　　　　⑧ 清除殘膜
⑨ 上粉　　　　⑩ 版面抗墨腐蝕處埋
⑪ 上土瀝青油　⑫ 洗去膠液即可

蛋白版的缺點
① 分子粗，不適細顆粒版面作感光膜
② 含有蛋黃或雜質、不純
③ 蛋白版之水溶液較易腐化，不易儲存

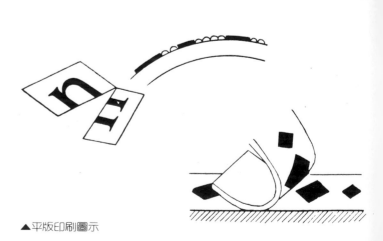

▲平版印刷圖示

印刷可分直接印刷和間接印刷二種型式

▼ 直接印刷

紙
墨
版

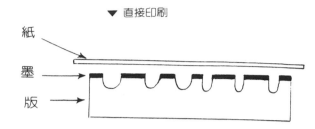

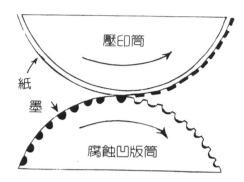

壓印筒

紙

墨

腐蝕凹版筒

▼ 間接印刷

墨

水

印版筒

紙

壓印筒 橡皮筒

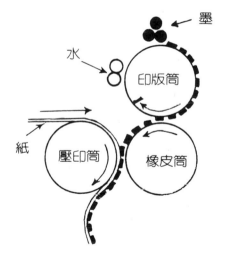

▼ 印刷機三種形式①平版平壓 ②平版圓壓
　　　　　 ③圓版圓壓

❶ ❷ ❸

▲平版圓壓式凹版印刷

▲圓版圓壓式凹版印刷

▲凹版輪轉印刷機

243

分色費：（分色是視整張印刷品，實際需分色面積而定，
　　　　非以原稿面積來計算，以印出來真正面積計算。
　　　　（印彩色，一定要有分色費預算），以下資料供參
　　　　考。
　　　　對開：9000元　四開：5000元　八開：3000元（
　　　　菊八開約2400元）十六開：1800元　三十二開：
　　　　1000元　六十四開：600元
　　　　低於六十四開以400元計
　　　　（註：原稿若是不同的相片，則分色費三張計算
　　　　。原稿若是同一張照片，而分割成三份，則分色
　　　　費以一張計。一般編書則是一頁一頁算，因書中
　　　　圖片是一頁中有許多不同的圖片）。

說明：對開，全部彩色，則分色費9000元，但版費差不多
　　　　是300～400元，因分色時已有四張底片，所以製版
　　　　費可以省下這四張底片的費用。
　　　　所謂製版費是作黑白版，套色版，陰陽片，加上拚
　　　　版，晒版而言的費用。

何謂拚版：是以陰片翻陽片晒製而成。

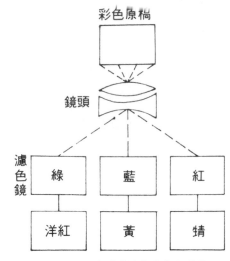

▲色的分解、經由濾色鏡的吸收和透過

● 間接照相分色
　彩色原稿——修色片——分色負片——
　網目正片——印刷

● 直接照相分色
　彩色原稿——修色片——網目負片——
　印刷

註：乃照原設計稿要求的配色，以一定的 規格順序將底片一一分
　　開並固定在透明片基上，拚成所要的色彩版，而為晒版所用
　　。負片拚版（膜面向上），併貼在金懺台紙上，將負片背面
　　影像露光晒版的金懺紙部份刻劃並留空。
　　正片（膜面向上），用透明膠帶將已計劃好的區域及位置，
　　貼粘透明片上，以為晒版之用。
　　因而拚版的技巧好壞，都會影響印刷的品質和成本，如印刷
　　機版面咬口，紙張咬口，頁面開數，摺書方向，摺頁次數，
　　摺貼釘口，書背的厚度，裁切修邊，翻版，套版，等皆是
　　版工作預先設計規劃的工作。

輪轉印：

（可節省一些版費），印工和紙量不變，有上下翻（長4開），左右翻（4開）。其原則：必須是偶數才可以輪轉印，正背面的色要相同，同樣是那塊版，只是紙張翻動。

如印4開彩色，本來要八塊版，如果輪轉印可省四塊版。如圖

EX：正面彩色，反面套2色，印一令其價錢計算如下。

6版×1500元＝9000元版費
　　　　　　　　　　　正常印
6版×300　元＝1800元印工

4版×1500元＝6000元版費
　　　　　　　　　　　輪轉費
6版×　300元＝1800元印工

可見得輪轉印可節省3000元

左右、天地輪轉

輪轉版摺法

放數：

訂合約時，需要加入紙費中，是謂合理的消耗，通常供損耗印刷廠有固定的放數比例。

1～5令——放數為1／5令

6～10令——放數用1／4令

11～20令——放數為1／2令

21～30令——放數用1令

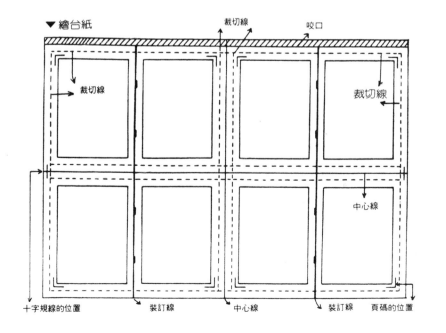

▼ 繪台紙

裁切線　咬口　裁切線　中心線

十字規線的位置　裝訂線　中心線　裝訂線　頁碼的位置

▼ 彩色平凹版套晒台紙

各種特殊加工：

①打凸（凹凸壓印），手工放紙，圓盤機本身可作。
作鋅版（每平方吋6元）。打凸用的，作成凹版，和一
般印刷用的不同。工錢以1000張計算（不超過8開）大
約120(元) 最好的紙張230磅～350磅。最高不超過450
磅，最低不低於150磅。

②燙金：不限於紙張

作鋅版，燙金用的版，不必用木板粘於其上，事
先和製版廠說明。使用整卷的鋁箔紙（金箔紙或
燙金薄膜），加上靜電（可調溫）壓之。一般以
不超過8開為原則（最大可到長4開）。通常有
八色可選（黃金色，銀，深藍，深紅，深綠，黑
，洋紅，寶藍）。

工錢：以面積和數量計，每平方英吋0.4角、低
於六平方吋，以六平方英吋算。因此燙一張至少
為2.4角（名片1.8），要上千張以上才可以。愈多
價錢愈低些，愈少要加價，此為薄膜錢。鋅版錢
另計。

國內用的燙金紙有Taiwan,Japan,W German（
較貴印得很細）。

△燙絨紙或絨布，因要燙兩次，價錢較貴。

△燙金是印刷完成後，切成小張再燙印。

③上光：其功能是防水、漂亮，不易磨損，避免損壞，可
增厚度，與內頁分出裏外。

(1)金油─500元（最差俗稱上NIS，厚度不好有味道，不
太亮，僅限保護。

(2)P.V.A─1200元（液體），俗稱上A最為常用。

(3)P.P─2800元

(4)P.V.C─3200元（最佳固體，用久會整片掉落）

(1)(2)(3)直接印在印刷品上。(4)用熱力加高壓，壓在印刷
品上。

▲圓盤機

▲壓印凹凸成品剖示圖

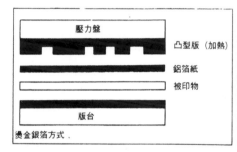

▲燙金印刷

▲燙金機

U.V（紫外線上光），上網印油墨，烘乾，是透明的。

以大面積上光（一般以對開計算，以一令一面光算）

註：P.V.A不適合兩面上光，P.P P.V.C可以

如３Ｋ3000張需要２令紙上P.V.A則上光費爲2400元

④軋型(TAMUS)紙器公司：圓盤機也可以軋型，要作一
個刀模，最大到８Ｋ，紙器公司一般不超過對Ｋ爲原則
。軋工費（以令計，軋一令約800元左右），普通以對開
來軋。（如圖型是４米，則作２個刀模）普通一支刀模
約800～900元，較特殊的刀模爲1400～1500元。

⑤烤松香加工：松香粉加熱，適於細線加工，名片一張大
約3.4角。

⑥裝訂：騎馬釘－不適合太厚的書，且要有４的倍數；普
通不超過80頁，型錄，說明書較多使用。

▲U.V.上光乾燥設備

▲全自動U.V.上光機

一台：普通以對開印好，能算多少page稱之。如16K

可←　印16page稱一台。菊8K可印16page稱一台。

←　平裝每"一台"約4角。16K—48page＝3台＝1.2元

▲線裝是一小台，一小台用線縫起。膠裝是整個切齊後一

　　張張上膠之稱。

▲精裝皮——一般最好用是漆布→菊8開，一本大約33元。

　　　　　也有用西皮（塑膠皮）→菊8開，一本大約31元

　　　　　或漆紙　　　　　　　→菊8開，一本大約29元

▲旋風裝

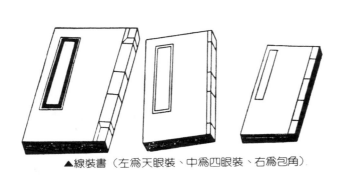

▲線裝書（左為天眼裝、中為四眼裝、右為包角）

▲蝴蝶裝

▲穿線平裝

▲縫線騎馬裝

▲縫線平裝

▲鐵釘騎馬裝

▲鐵絲平裝

▲膠水裝

▲機械裝

▲活頁裝

▲以上為平裝的八種形式，是業界中最為常見

● 平裝本：乃將線裝、釘裝、膠裝的內頁和封面一次 完成的製法

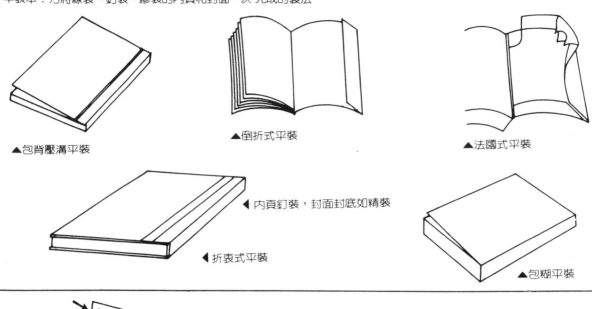

▲包背壓溝平裝

▲倒折式平裝

▲法國式平裝

◀ 內頁釘裝，封面封底如精裝

◀折衷式平裝

▲包糊平裝

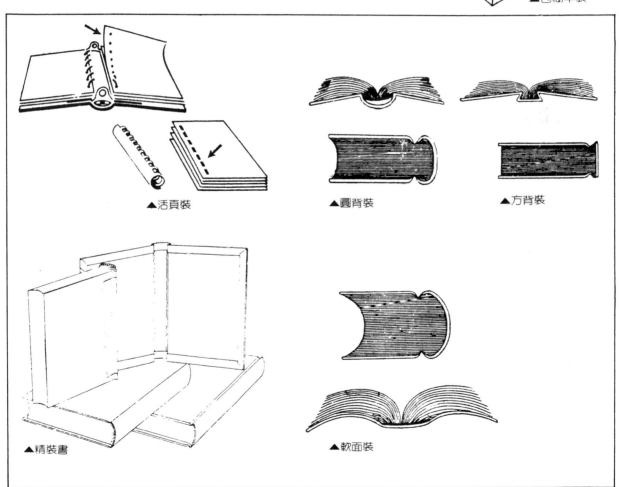

▲活頁裝

▲圓背裝

▲方背裝

▲精裝書

▲軟面裝

● 落版

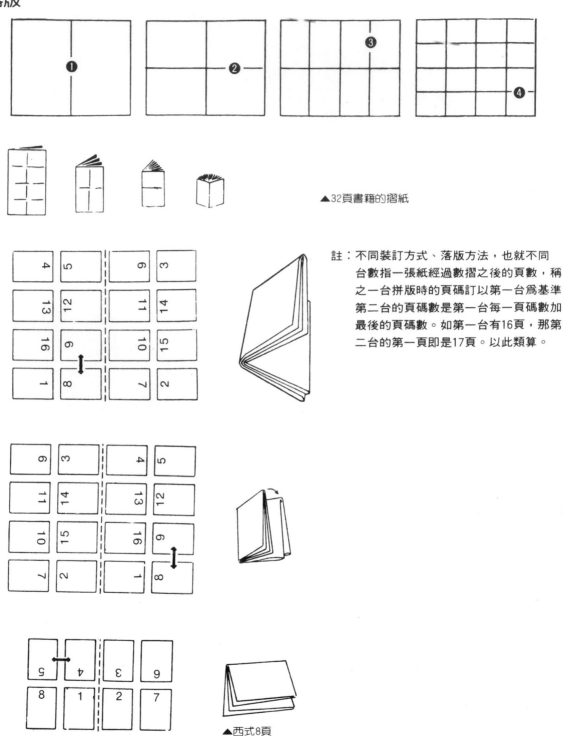

▲32頁書籍的摺紙

▲翻版式頁次排列

▲西式8頁

註：不同裝訂方式、落版方法，也就不同
台數指一張紙經過數摺之後的頁數，稱
之一台拼版時的頁碼訂以第一台為基準
第二台的頁碼數是第一台每一頁碼數加
最後的頁碼數。如第一台有16頁，那第
二台的第一頁即是17頁。以此類算。

後記

非常感謝曾經指導過我的師長，王秀雄老師、王鍊登老師、邱清剛老師、何耀宗老師、胡澤民老師、林登山老師、僅以一股勇氣和摯著，編著完成這一本書，也算是爲自己整理出一套完整的「商業美術設計」的學理和圖示資料。

在雜亂資料囊整的過程中，像是跑馬拉松式的，爲求得好的說明圖片和資料，跑遍書局、圖書館、舊書攤，因是第一本處女作，格外用心和計較。

在商業美術設計的學理（本書以尋求淵源，中西比較、分析與實務製作爲主要）範圍中，涉及的單元甚多因而鑽研探討恐不是一朝一夕，尤盼師長、先進能多以指點，以求精以求實，有謂「學無止境」，如今將自己研究之心得和設計經驗分享大家，但願對有志學習商業美術設計的年輕朋友在認知上有所幫助，這是我編著此書的最大期望。

● 參考書目

中文專書

- ●中國木版年畫／謝志編著
- ●中國藝術史　蘇立文著
- ●達達的世界　台北市立美術館發行
- ●設計與包裝　邱美美
- ●企業識別系統　林磐聳編著　藝風堂
- ●造形原理　邱永福編著　藝風堂
- ●我們所需要的造形　柯志偉譯
- ●實用人物造形　胡澤民著
- ●商標設計　林正義編著
- ●德國「新藝術運動」展　北市美術館
- ●平面設計之基礎構成　葉國松・張輝明編著
- ●基本設計　林品章著　藝術家出版社
- ●藝術印刷設計　高俊茂著
- ●印刷工業概論　羅福林・李興才著
- ●美術心理學　王秀雄著　三信出版社
- ●配字事典　樂覺心編
- ●西洋美術辭典　雄獅圖書
- ●銘傳商專30週年慶刊
- ●日本永田萌畫冊
- ●科學教授／數學篇・氣象篇／故鄉出版社
- ●現代印刷設計　林得發
- ●印刷設計估價　林大川
- ●文字造形　魏朝宏著
- ●文字造形與文字編排　蘇宗雄著
- ●設計配字事典　part　1　張正成　洪俊賢
- ●沾水筆表現技法　西上春雄
- ●世界美術全集——古埃及巡禮　雙和出版
- ●平面廣告設計——何耀宗編著　雄獅圖書公司
- ●插畫技法
- ●雄獅美術・1982－4月號
- ●台北市立美術館館刊　16期
- ●故宮文物月刊　29期
- ●故宮文物月刊　19期
- ●故宮文物月刊　32期
- ●故宮文物月刊　12期
- ●故宮文物月刊　1981－9月號
- ●故宮文物月刊　29期
- ●故宮文物月刊　48期
- ●故宮文物月刊　26期　吳哲夫
- ●故宮文物月刊　59期　錢存訓著高禩熹譯
　　　　　　　　（中國的傳統印刷術）
- ●故宮文物月刊　1期　昌彼得（中國書的淵源）
- ●故宮文物月刊　1期　潘美月（印刷術的發明）
- ●故宮文物月刊　16期　吳哲夫（中國古代活字版）
- ●故宮文物月刊　22期

- ●故宮文物月刊　第二卷第二期
　　　　　　　　第二卷第五期
　　　　　　　　第三卷第九期
　　　　　　　　第三卷第六期
- ●產品設計與包裝　VOL　15　16
- ●產品設計與包裝　32期
- ●生產力雜誌　1987　3月
- ●生產力雜誌　1997　11月
- ●藝術家雜誌　103期
- ●動腦月刊
- ●廣告時代　7期
- ●廣告時代 ¾ ₆₄
- ●產品設計與包裝　　　　　　著耀明
- ●北市美術館館刊　4月號第六期
- ●G.C 印刷與設計　22期
- ●產品設計與包裝　VOL　13　65
- ●雄獅美術／1981　6月／
- ●雄獅美術　1980－8月號
- ●台彩製版印刷參考手冊

外文專書

- PICTOGRAM DESIGN / YUKIO OTA
- World Trademarks and Logotypes Ⅱ /Tukenobu/Igarashi
- American Tederal Savings & Loar Assouation
- International Trademark Design/Peter Wildbur
- Commerical Photo/1987 4月號 NO.285
- HONG KONG GRAPHICS VOLUME ONE
- G&AD Graphic Design And AD Productionsin KOREA
- 30TH ANNUAL OF APUERTISING ART IN JAPAN
- 基礎デザイン 吉岡徹
- Graphic/227/1983
- JCA ANNUAL/4
- YOUNG JUMP/松下進〔ベアーズ〕
- ALGA 展 TAIPEA
- EMBLEMS Naoki Mukoda/How to Engoy your Blazer Enjoy
- MENU DESIGN
- The Book Of American Trade Mark
- Letterhands Annual
- Designing Corporate Symbols
- World Trademarks and Legotypes /Takenobu/IgaraShi
- Thirty Centuries of Graphic
- Design James CRAIG BRUCE
- BARTON
- 現代デツサンの技法
- Communication ARTS Magazine
- Palo Alto U.S.A. California.
- How to understand anel use
- Design and Lay-out ————ALAN
- ADVERTISING Lay-out
- TECHNIQUES————BORGMAN

精緻手繪POP叢書目錄

商業美術設計 平面應用篇

定價：450元

出 版 者：新形象出版事業有限公司

負 責 人：陳偉賢

地 　 址：台北縣中和市中和路322號8Ｆ之1

門 　 市：北星圖書事業股份有限公司

永和市中正路498號

電 　 話：9229000(代表)

ＦＡＸ：9229041

編 著 者：陳孝銘

發 行 人：顏義勇

總 策 劃：陳偉昭

美術設計：賴淑娥

美術企劃：劉芷芸、張麗琦、林東海

總 代 理：北星圖書事業股份有限公司

地 　 址：台北縣永和市中正路462號5Ｆ

電 　 話：9229000(代表)

ＦＡＸ：9229041

郵 　 撥：0544500-7 北星圖書帳戶

印 刷 所：利林印刷股份有限公司

行政院新聞局出版事業登記證／局版台業字第3928號

經濟部公司執照／76建三辛字第214743號

西元2003年9月　第一版第二刷

ISBN 957-8548-46-X

國立中央圖書館出版品預行編目資料

商業美術設計、平面應用篇／陳孝銘編著.－－
第2版.－－[臺北縣]永和市：新形象，民82印
刷
　　面；　　公分
參考書目：面
ISBN 957-8548-46-X (平裝)

1.美術工藝－設計

960　　　　　　　　　　　　　　82004453